(Av. Props.)

17655

Publication de la France Littéraire.

ALBUM DU SALON DE 1841

SOUS LA DIRECTION DE M. CHALLAMEL.

COLLECTION DES PRINCIPAUX OUVRAGES EXPOSÉS AU LOUVRE,

Reproduits par les Artistes eux-mêmes, ou sous leur direction,

Par MM. Alophe Baron, Challamel, Desmaisons, Henriquel Dupont, Français, Mouilleron, Célestin Nanteuil, Léon Noël, W. Wyld, etc.

TEXTE
PAR WILHELM TÉNINT.

Nous avons pour but de servir la cause de l'ART, du PUBLIC, de l'ARTISTE :

De l'ART, en le mettant à la portée de tous, et faisant d'une exposition locale et passagère, une exposition universelle, perpétuelle ;

Du PUBLIC, en créant chaque année une nouvelle galerie de chefs-d'œuvre, qui ne demande pas pour se loger de vastes hôtels, mais tout simplement un coin de bibliothèque ;

De l'ARTISTE, en popularisant ses œuvres, ordinairement enfouies dans quelques salons privilégiés ; en répandant son nom, en le consacrant, pour ainsi dire.

Nous ne pouvons que rappeler ce que nous disions l'année dernière :

« L'amitié, l'antipathie, quelquefois même la haine, n'ont que trop souvent présidé aux revues critiques des expositions de peinture. Quant à nous, notre seul but, en publiant cet album, est de mettre sous les yeux des amateurs des beaux-arts, en France et à l'étranger, les plus belles productions des célébrités artistiques de notre pays.

» Artistes nous-mêmes, nous espérons représenter dignement les intérêts des artistes, auxquels nous dédions cet ouvrage.

» CHALLAMEL. »

Cet album magnifiquement édité, et semblable à l'*Album du Salon* de 1840, avec la préface et la table, paraît par livraison tous les cinq jours à partir du 15 mars jusqu'à la fin de l'exposition ; en tout 16 livraisons.

La livraison se compose de 2 dessins et de 4 pages de texte in-4.

Prix de la livraison. { 1 fr. 50 c. papier blanc.
{ 2 fr. » papier de Chine.

L'ouvrage complet. { 24 fr. papier blanc.
{ 32 fr. papier de Chine.

CHALLAMEL, Éditeur, rue de l'Abbaye, 4 (Faubourg Saint-Germain).

OUVRAGES NOUVEAUX

Publiés par CHALLAMEL,

4, Rue de l'Abbaye (Faubourg Saint-Germain).

ALBUM DU SALON DE 1840. Publication de la *France Littéraire*, texte par Jules Robert, préface par le baron Taylor. Collection des principaux ouvrages exposés au Louvre, reproduits par MM. Alophe M., Léon Noël, Challamel, Desmaisons, Mouilleron, Français, W. Wyld, Champin, Eug. Cicéri, Sorrieu, etc.; in-4. contenant 41 beaux dessins et 50 feuillets de texte imprimés avec luxe sur papier vélin superfin satiné. — Prix, cart., pap. blanc, 40 fr.; pap. de Chine, 60 fr. Cet ouvrage édité avec le plus grand soin, est le plus complet qui ait été fait.

JOLIS ALBUMS (extraits de l'*Album du Salon de 1840*), contenant 15 dessins et texte; cart., pap. blanc. prix chaque, 12 fr. pap. de Chine, 15 fr. — Sujets historiques et religieux. — Sujets de genre. — Sujets historiques, Portraits, Sculptures. — Paysages et sujets de genre.

La préface du baron Taylor est en tête de chacun de ces Albums.

LE SALON DE 1839, par MM. Léon Noël, W. Wyld, Cicéri, Challamel, Lassalle, etc.; texte par M. Laurent Jan. In-4. cart., 20 fr.

VIE DE LA SAINTE-VIERGE, texte par Mme Anna Marie, 20 dessins, 22 feuillets de texte, frontispice et vignettes imités des vieux missels; par Th. Fragonard, lithographiés par Challamel et Mouilleron. In-4. cart., pap. blanc, 15 fr. pap. de Chine, 20 fr.

Le même ouvrage, colorié par des artistes distingués dans le style des vieux manuscrits, avec décors de diverses couleurs, 80 fr. relié en moire, 100 fr.

Le même ouvrage, pap. de Chine, lettres coloriées 30 fr.

VIE DE JÉSUS-CHRIST, texte de Bossuet, illustrée de 20 dessins, frontispice et vignettes, imités des anciens maîtres Albert Durer, Raphaël Holbein, Goltius, etc.; par Th. Fragonard, lithographiés par Challamel. In-4., cart., pap. blanc, 13 fr., pap. de Chine. 15 fr.

Le même ouvrage, colorié; mêmes prix que la Vie de la Vierge.

LES PLUS JOLIS TABLEAUX de Téniers, Terburg, Metsu, Van-Helst, P. Potter, A. Ostade, etc., lithographiés par L. Noël, Devéria, L. Boulanger, Midy, Colin, avec texte explicatif. In-4. cart, 10 fr.; pap. de Chine, 15 fr.

ALBUM DE LA FRANCE LITTÉRAIRE, épreuves choisies des plus beaux dessins publiés par cette revue, joliment cartonné. Prix : 6 fr.

ALBUM MUSICAL de Madame Pauline Duchambge, paroles de Madame Desbordes-Valmore et de MM. Émile Deschamps, Auguste Barbier, Brizeux, de Foudras, E. Legouvé, de Lonlay, etc., orné de jolis dessins, cart., 10 fr.

LE LIVRE D'ÉTRENNES, joli volume grand in-8 illustré de dessins de MM. Robert

Fleury, Victor Hugo, Marilhat, Roger de Beauvoir, Eug. Delacroix, Th. Fragonard, Challamel, etc., avec un texte, cartonné, 6 fr.

ALBUM DES PETITS AMATEURS DE DESSINS, contenant des dessins de MM. Devéria, Boulanger, Colin, Sorrieu, Challamel, Mouilleron, etc. In-4 joliment cartonné. Prix, 6 fr.

KEEPSAKE DES JEUNES AMIS DES ARTS, un fort volume in-8, orné de douze dessins, d'après Horace Vernet, Roqueplan, Johannot, Robert-Fleury, etc. Prix, 8 fr.; relié, 10 et 12 fr.

LE CLERGÉ FRANÇAIS A ROME. (*MM. Lacordaire, La Mennais, Jandel et Deguerry*) par M. Georges d'Alcy. Prix, 1 fr.

LA ROSE DU BENGALE, nouvelle par M. A. De-place. Prix, 3 fr.

VOYAGE AUTOUR DE MA CHAMBRE, par M. Xavier de Maistre, in-32. 75. cent.

ESSAI SUR L'ÉLOQUENCE ET LA PHILOSOPHIE DE SAINT-BERNARD, par E. Géruzez, professeur à la Sorbonne. Prix, 2 fr.

ANNUAIRE DE LA SOCIÉTÉ PHILOTECHNIQUE; 1 vol. grand in-18. Prix: 2 fr. 25 cent.

FASTES DE LA FRANCE, ou *tableaux chronologiques, synchroniques, et géographiques de l'histoire, depuis l'établissement des Francs jusqu'à nos jours*; indiquant les événemens politiques, les progrès de la civilisation et les hommes célèbres de chaque règne, par C. Mullié. Quatrième édition; in-folio bien relié. Prix, 45 fr.

ŒUVRES COMPLÈTES DE MAISTRE FRANÇOIS VILLON, poète du XVe siècle (livre fort curieux). Prix, 5 fr.

ÉTUDES D'UNE MAISON SCULPTÉE EN BOIS AU XVIe SIÈCLE A LISIEUX, 9 planches dessinées d'après nature, par Challamel, avec une notice historique, pap. blanc, 6 fr.; pap. de Chine, 8 fr.

ANTIQUITÉS GRECQUES ET ROMAINES, ou tableau de l'organisation politique et de la vie des Grecs et des Romains, par M. Lebas, membre de l'Institut. 1 très-fort vol. in-12. Prix, 3 fr.

COUP D'ŒIL SUR LES ANTIQUITÉS SCANDINAVES, ou Aperçu général des diverses sortes de monumens archéologiques de la Suède, du Danemark et de la Norwège, par P. Victor, 1 vol. in-8. Prix 3 fr. 50 cent.

TABLEAU DES CATACOMBES DE ROME, où l'on donne la description de ces cimetières sacrés, avec l'indication des principaux monumens d'antiquités chrétiennes, etc., (8 dessins); par M. Raoul-Rochette. 1 vol. in-12. Prix, 2 fr. 25 c.

CHRONOLOGIE HISTORIQUE DES PAPES, des Conciles généraux et des Conciles des Gaules et de la France, par M. Louis de Maslatrie, contenant pour les Conciles généraux : une notice sur les assistants au Concile, sur la ville où il se tint, et l'analyse des travaux de l'assemblée, etc., etc. 1 vol. in-8., papier vélin, avec le portrait de sa sainteté Grégoire XVI, pape régnant. Deuxième édition. Prix, 7 fr. 50 cent.

Et tous les Ouvrages de M. Achille Jubinal.

En s'adressant, dans chaque localité, au **Directeur-Correspondant** de l'Office Universel de la Presse, on reçoit les ouvrages indiqués sur ce Prospectus, au même prix qu'à Paris, sans avoir à payer aucun frais de port de lettres, d'argent ou de marchandises.

FRANCE LITTÉRAIRE.

NOUVELLE SÉRIE
SOUS LA DIRECTION DE M. CHALLAMEL.

Cette Revue, rédigée par les premiers littérateurs de l'époque, paraît tous les quatorze jours, le dimanche (26 numéros par an); la livraison est de quatre à cinq feuilles d'impression, d'un grand format, contenant plus de matières que toutes les autres revues. Les livraisons de trois mois forment, réunies, un fort volume de 400 pages environ.

La France Littéraire donne en outre à ses abonnés dans le courant de l'année, 52 MAGNIFIQUES GRAVURES OU LITHOGRAPHIES IN-4° par les premiers artistes, reproduisant les meilleurs tableaux du salon, et des scènes ou décoration de l'Opéra.

Les numéros de la France Littéraire publiés cette année forment 3 beaux volumes (12 fr. chaque).

PRIX DE L'ABONNEMENT.

POUR PARIS.		DÉPARTEMENTS.		POUR L'ÉTRANGER.	
Un an.	40 »	Un an.	46 »	Un an.	52 »
Six mois.	22 »	Six mois.	25 »	Six mois.	28 »
Trois mois.	12 »	Trois mois.	13 50	Trois mois.	15 »

Pour l'Angleterre, 2 liv. sterl. par an.

Chaque dessin séparé, 1 fr. — Chaque livraison séparée, 2 fr. 50.

BUREAUX A PARIS, 4, RUE DE L'ABBAYE S^t-GERMAIN;
En France et à l'Étranger, chez tous les Correspondans de l'*Office de la Presse*,
Et au Bureau du Bibliographe, rue du Croissant, 8, à Paris.

PARIS.—Imprimerie de BEAULÉ, rue François Miron, 8.

DEUXIÈME ANNÉE.

SALON DE 1841

PUBLIÉ PAR M. CHALLAMEL

Collection des principaux ouvrages exposés au Louvre

reproduits par les artistes eux-mêmes, ou sous leur direction.

Par Messieurs

ALOPHE, BARON, CHALLAMEL, EUG. CICÉRI, HENRIQUEL DUPONT,
FRANÇAIS, MOUILLERON,
CÉLESTIN NANTEUIL, LÉON NOËL, W. WYLD, ETC.

TEXTE PAR M. WILHELM TÉNINT.

1ᵉ Livraison.

1 fr. 50 c. la livraison papier blanc; 2 fr. papier de Chine.
L'ouvrage complet (16 livraisons), 24 fr. papier blanc; 32 fr. papier de Chine.

PARIS.

CHALLAMEL, EDITEUR, 4, RUE DE L'ABBAYE

CHEZ TOUS LES LIBRAIRES ET LES MARCHANDS D'ESTAMPES ET DE NOUVEAUTÉS.

1841.

Publication de la France Littéraire,
JOURNAL DE LA LITTÉRATURE, DES SCIENCES ET DES ARTS.

ALBUM DU SALON DE 1840

COLLECTION DES PRINCIPAUX OUVRAGES
DE
PEINTURE, SCULPTURE, ARCHITECTURE, AQUARELLE, GRAVURE, LITHOGRAPHIE,
EXPOSÉS AU LOUVRE

reproduits par les artistes eux-mêmes, ou sous leur direction,

PAR MESSIEURS

Alophe, Léon Noel, W. Wlyd, De Dreux, Français, Champin, Tirpenne, Emile Lassalle, Bour, Desmaisons, E. Cicéri, Mouilleron, Sorrieu, Challamel, etc., etc.

PRÉFACE PAR LE BARON TAYLOR.

TEXTE PAR JULES ROBERT.

14^e Livraison.

PARIS

AU BUREAU DE LA FRANCE LITTÉRAIRE, RUE DE L'ABBAYE, 4;
A LA LIBRAIRIE DE LA REINE ET DE SON ALTESSE ROYALE LE DUC D'ORLÉANS,
Rue Neuve-Saint-Augustin, 55;
GIROUX, RUE DU COQ-ST-HONORÉ; — SUSSE FRÈRES, PLACE DE LA BOURSE;
RITTNER ET GOUPIL, BOULEVARD MONTMARTRE;
AUBERT, GALERIE VÉRO-DODAT;
Dans tous les dépôts de publications pittoresques, et chez tous les libraires et correspondants de l'étranger.

Paris. — Imprimerie de Decessois, 55, quai des Grands-Augustins. (Près le Pont-Neuf.)

ALBUM
DU
SALON DE 1841

OUVRAGES PUBLIÉS PAR CHALLAMEL.

Album du Salon de 1840. — Collection des principaux ouvrages exposés au Louvre, reproduits par les peintres eux-mêmes ou sous leur direction, par les premiers artistes ; Texte par Augustin Challamel (Jules Robert) ; préface par le baron Taylor.
Prix : papier blanc. 30 fr.
— papier de Chine. 40 fr.

Le Salon de 1839. — Vingt beaux dessins ; texte par Laurent-Jan, orné de vignettes sur bois.
Prix, cartonné. 20 fr.

Les plus jolis tableaux de Téniers, Terburg, Metsu, Van-Helst, P. Potter, A. Ostade, etc., avec texte. In-4°, cartonné.
Prix : papier blanc. 10 fr.
— papier de Chine. 15 fr.

Paris. — Imprimerie de Ducessois, quai des Augustins, 35.
(Près le Pont-Neuf.)

ALBUM
DU
SALON DE 1841

COLLECTION

DES PRINCIPAUX OUVRAGES EXPOSÉS AU LOUVRE

REPRODUITS

PAR LES PEINTRES EUX-MÊMES

OU SOUS LEUR DIRECTION.

Par MM. Aopha, Baron, Bayot, Challamel, Zuz Cecen, Henriquel Dupont,
Français, Tony Johannot, Émile Lassalle, Mouilleron,
Célestin Nanteuil, Léon Noel, W. Wyld.

TEXTE PAR WILHELM TÉNINT.

TROISIÈME ANNÉE.

PARIS
CHALLAMEL, ÉDITEUR.
4, RUE DE L'ABBAYE, FAUBOURG SAINT-GERMAIN.

1841

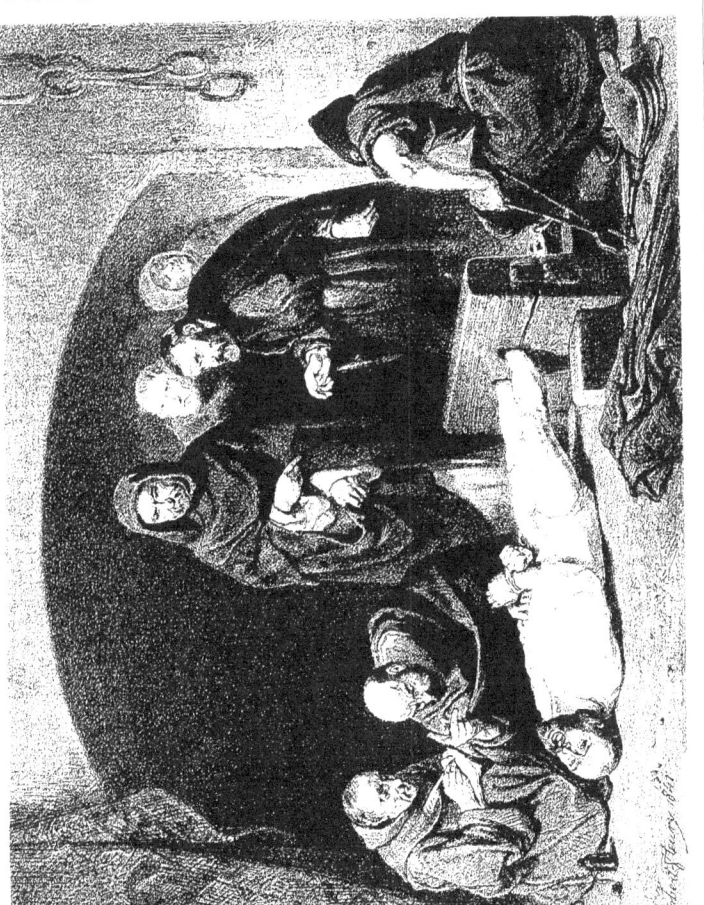

INTRODUCTION.

Doit-il y avoir, en art, des écoles ou des chefs d'école? Nous ne le croyons pas.

Il y a des intelligences plus ou moins complètes, miroirs qui reflètent plus ou moins purement, les uns trois quarts, les autres moitié de ce disque éclatant qu'on nomme l'art. Ces croissants, ces moitiés d'images ont tort, selon nous, de se proclamer écoles : la seule école admissible et démontrée, c'est le disque entier, c'est-à-dire l'art dans sa plénitude.

Qu'il y ait des écoles par le fait, nous ne pouvons pas le nier, nous entendons, par écoles, le professorat d'une certaine *manière* exclusivement et de préférence à une autre, et non pas la classification, *faite après coup*, des grands peintres qui, bien que très-différents, ont, par conformité d'organisation ou par influence du climat, un certain air de famille.

Admettre exclusivement qu'il puisse y avoir *deux écoles* en art, mais ce serait admettre que l'art n'est pas un et indivisible ; qu'au contraire il en existe deux exemplaires, l'un original, et l'autre de contrefaçon; d'où ces interminables et oiseuses querelles pour savoir quel est le vrai.

Placé à un point de vue plus élevé peut-être, nous le répétons hardiment : non, l'art n'est point ce Janus à deux faces, dont l'une serait belle par la pensée, et l'autre par la forme; ou bien encore, l'une par l'éclat du coloris, et l'autre par l'entente des lignes. L'art n'a qu'un visage où se

réunissent toutes ces beautés. Seulement, ce sont nos regards, c'est notre intelligence dont le rayon visuel, dont la conception sont à ce point restreints, que nous ne pouvons saisir ces deux beautés dans leur unique aspect, et qu'elles ne nous apparaissent que séparément.

Nous ne voulons pas des écoles, pourquoi? parce que les hommes de génie — qu'on appelle improprement les maîtres, car ils sont égoïstes et gardent leur secret pour eux — parce que les hommes de génie, disonsnous, ont toujours été en dehors de ces délimitations. Au plus avaient-ils une *manière*, quand ils n'en avaient pas plusieurs.

Les faiseurs d'écoles viennent après les grands peintres, comme les grammairiens après les grands écrivains. Les uns et les autres cherchent à faire de l'art une profession qui s'apprenne par A — B, jusqu'à ce que le premier homme de génie, qui grandisse, renverse tout leur échafaudage de rhéteur.

Vous aurez beau employer des tons fins et ternir des toiles, vous ne serez pas Ingres. Vous aurez beau travailler, égratigner, encroustiller des murailles, vous ne serez pas Decamps.

Savez-vous ce que nous représentent certaines œuvres que les écoles produisent? Le portrait d'un homme moulé en cire. Il n'y manque, pour être l'original, que le regard, que la pensée, que la vie. Or, s'il est prouvé qu'en dépit des souvenirs d'ateliers, le génie est constamment individuel, que reste-t-il aux écoles? l'imitation, rien de plus : la tête de cire.

Soyons assez hardi pour le dire, les divisions par écoles proviennent de ceci: les plus larges intelligences sont encore incomplètes, et personne n'étant assez humble pour reconnaître cette cruelle vérité, chacun préfère soutenir obstinément que l'horizon finit au point où ses yeux peuvent atteindre, plutôt que d'avouer que ses yeux n'atteignent pas réellement au point où finit l'horizon.

Non, il ne devrait pas y avoir une école de la forme et une école de la pensée. Le rayon de soleil dérobé par Prométhée n'aurait pu faire un homme sans l'argile, et l'argile n'aurait pu faire un homme sans le rayon.

Qu'est-ce, en effet, que la pensée en art? La pensée ne consiste pas seulement dans la profondeur d'une conception historique, ou la philososophie d'une peinture de mœurs. Vous le savez, il peut y avoir une pensée dans le paysage le plus dépourvu d'êtres animés. Si l'artiste a été poétique-

ment ému en face de la nature ; s'il a, permettez-moi l'expression, trempé son pinceau dans cette émotion, son tableau, touché par cette poésie, en conservera un parfum ineffaçable, dont tout spectateur sentira l'enivrement.

Non, il ne devrait pas y avoir une école de la couleur et une école du dessin, chacune des deux barricadée dans sa forteresse, et ne voulant entendre aucune proposition amiable.

Du moins nous persisterons dans cette pensée, jusqu'à ce que le dilemme suivant, derrière lequel nous nous retranchons, ait été battu en brèche.

N'est-il pas vrai que les partisans du dessin ont reconnu que, dans certains tableaux, M. Delacroix était vraiment dessinateur ?

N'est-il pas vrai également que les admirateurs du coloris ont avoué que M. Ingres était parfois coloriste ?

Voici donc que nous en revenons à l'unité. Oh ! c'est que l'art est un royaume aussi absolu que le ciel. Le beau est *un* comme Dieu ; seulement, comme Dieu aussi, le beau est en même temps une *trinité*, qui comprend la pensée, la forme et la couleur.

Nous l'avons dit, ce sont les hommes incomplets qui créent les divisions et subdivisions par écoles et par ateliers.

Voici ce que nous entendons par homme incomplet :

Selon nous, il existe une corrélation intime entre tous les arts. Le plus grand génie, dans une spécialité quelconque, serait celui que Dieu aurait fait grand pour toutes les spécialités.

Ainsi, un littérateur qui n'aurait pas été bon peintre, peut être profond penseur, mais la description lui échappe ; toute la nature extérieure abandonne son œuvre ; point de soleil, point de toiles brisées, point de parfums dans ses vers ; au plus connaît-il ces vagues et informes apparitions qui passent, toutes sombres, dans le cerveau des aveugles-nés. Un musicien qui n'aurait pas d'âme pourrait arriver à une exécution satisfaisante, mais il n'y aura pas de pleurs, pas d'émotions sous son archet, pas d'âme non plus dans son violon. Ou, si vous admettez encore que le sentiment de la nature lui manque, comment s'y prendra-t-il s'il faut que, dans une symphonie, les notes se fassent gouttes de pluie, haleine du vent, chants d'oiseaux ou mugissement des vagues ? Il fera du quadrille. Enfin, le peintre, s'il n'est pas romancier, comment pourra-t-il créer ses personnages, les revêtir

d'une individualité quelconque? Où prendra-t-il la pensée qui doit les animer, s'il ne l'a pas en lui? Vous croyez qu'il peut impunément n'être pas poëte; mais en ce cas il reproduira les paysages, le ciel, la mer, comme les voit un béotien qui voyage pour affaire d'héritage ou achat de denrées, et non pas comme l'artiste doit les voir. Ce sont les mêmes objets, mais non les mêmes yeux.

Or, si vous admettez ceci, vous reconnaîtrez également qu'il y a des littérateurs qui ne pourraient pas être peintres, ou des peintres qui ne sauraient être littérateurs. Eh bien! ce sont les natures incomplètes, et, vous pouvez en être sûr, les hommes les plus exclusifs qu'on puisse rencontrer.

Ce sont les *faiseurs d'écoles*, les *grands maîtres du pastiche*, qui mettent l'art exclusivement dans les qualités qu'ils possèdent, et l'excluent de celles qu'ils n'ont pas.

Faut-il conclure de cet aperçu que les distinctions d'écoles finiront par s'éteindre? Nous n'osons l'espérer. Les grands artistes, bien que nécessairement isolés dans leur individualité, veulent faire race en ce monde, et cela se comprend. Napoléon, ce génie excentrique, a bien voulu lui-même faire école, ou, si vous aimez mieux, dynastie.

D'un autre côté, les écoles seront toujours l'asile des médiocrités, qui ne peuvent avoir, en art, ni originalité ni initiative.

Seulement, ce fait assez significatif subsistera éternellement, que les hommes de génie n'appartiendront à aucune école autre que celle de ce grand maître qu'on appelle le *beau*.

Ce que nous avons voulu dire, c'est combien, du haut de ces considérations généreuses, nous échappons à toutes les mesquines limites d'ateliers, à tous les partis; car nous relevons, non pas de telle ou telle école, mais de l'art lui-même.

Notre admiration présente semblera contredire notre admiration de tout à l'heure, c'est que tout simplement nous serons juste, autant qu'il est permis à un homme de l'être. Nous serons juste logiquement. Nous n'apporterons, dans le débat, ni amitiés ni haines, et nous n'aurons pas de préventions, car notre amour-propre n'est point intéressé à ce que nous en ayons.

Benvenuto Cellini

Lecteur, que vous soyez dans votre château à tourelles gothiques, ou bien au cercle de votre ville; en quelque maison aquatique de Hollande, ou dans votre salon revêtu de stuc, en Italie; que vous ayez à gouverner quelque principauté, en Allemagne; ou soit qu'au fond de la Russie vous guettiez le moindre rayon d'art expirant sur vos neiges; nous voulons, autant qu'il est possible, vous faire partager cette jouissance, si grande pour un artiste: une exposition de tableaux à Paris, c'est-à-dire tous les siècles par où l'on passe, les plus grands héros à qui l'on serre la main, les plus belles paroles qu'on entend, les plus nobles actions qui vous chatouillent le cœur; le soleil des tropiques qui darde d'aplomb ses rayons de feu; l'éventail des odalisques qui chasse la chaleur de l'atmosphère pour y répandre l'amour; les brouillards de Normandie, qui vous trempent les cheveux; les âcres parfums de la mer et du goudron qui vous enivrent, et le babil des feuilles, et le roulis des flots qui viennent battre les cadres, et les plus beaux soleils couchants de l'année, et les plus jolies femmes de ce monde, qui vous regardent et ne baissent pas les yeux. Il y a tout cela dans un Salon, et que de choses que j'oublie! Aussi, nous vous prendrons par le bras, ami lecteur, et nous vivrons deux mois durant dans ces longues galeries, et nous verrons tout. Oh! nous serons un cicerone complaisant. Nous essaierons de vous décrire avec cette misérable plume (que n'est-elle un pinceau!) tout ce que nous aurons vu, et si nous parvenons à dessiner une maigre silhouette des merveilles que nous aurons sous les yeux, si cette mosaïque de mots vous fait seulement soupçonner le tableau, ne serons-nous pas largement récompensé de notre peine? Mais ce qui nous donne du courage, c'est que nous ne serons pas seul, c'est que tous les artistes aimés du public, Alophe, Baron, Challamel, Eug. Cicéri, Desmaisons, Henriquel-Dupont, Français, Mouilleron, Célestin-Nanteuil, Léon Noël, W. Wyld, et bien d'autres encore, travaillent avec nous, et qu'ils ont un crayon beaucoup plus éloquent que notre plume.

SALON DE 1841
Eug. Delacroix

Un Naufragé

SALON DE 1841.

ROBERT-FLEURY.

Robert-Fleury s'est cherché longtemps; sainte-Thérèse, dans un de ses ouvrages mystiques, fait de l'âme un château où il faut cependant que l'âme entre; ainsi le talent doit entrer dans lui-même. M. Robert-Fleury a conquis sa propre individualité, revêtu cette armure qui donne bon courage à celui qui la porte. Il ne faut pas demander à cet artiste de la fougue, des cliquetis d'effets, un fouillis de choses parsemé d'étincelles; ses qualités sont sévères, sages, ennemies du charlatanisme; c'est un peintre studieux et penseur. Il serait maladroit d'exiger d'un homme ce qui n'est pas dans les conditions de son talent; si vous disiez à l'olivier que son feuillage est sombre, il vous répondrait : Je suis l'olivier.

Nous sommes dans un cachot. Un homme en chemise est étendu à terre; ses poings sont étranglés par une corde; ses jambes, à la hauteur du coude-pied, sont emboîtées dans je ne sais quel instrument qui les tient brutalement assujetties. Des moines, — franciscains et dominicains, — des robes noires et des robes brunes, — entourent le patient. D'un côté, un reflet lumineux venu de quelque soupirail; de l'autre, un reflet rougeâtre projeté par un ardent brasier : ici, ce qui vient du ciel, le jour; là, ce qui vient de l'enfer, le feu; l'espérance à la tête du malheureux, la souffrance à ses pieds. Contraste saisissant! car, il faut bien nous résoudre à le dire, les pieds sont dans le brasier. L'inquisition travaille. Un moine agenouillé se tient prêt à consigner les aveux arrachés par la torture; le bourreau attise le feu et re-

garde si la chose va bien. En apparence, le patient est immobile; toute la souffrance est dans la tête, qui n'est qu'un cri, et dans les cuisses, qui bouillonnent, si je puis le dire, d'irritations aiguës. Nous avons entendu quelques artistes se plaindre de ce que cet homme n'était pas assez tordu, assez ratatiné, c'est le mot. Il faut prendre garde de tomber dans un trop grand matérialisme. L'âme est-elle si peu de chose qu'on ne puisse lui laisser un petit coin dans une œuvre d'art? Il nous semble que la pensée de M. Robert-Fleury a été celle-ci : Le supplicié a du linge blanc et fin; qu'il soit juif ou conspirateur, qu'on veuille lui arracher son secret ou son or, ce n'est pas un coupable vulgaire ; aussi, autant qu'il peut, il cache sa souffrance ; l'âme et le corps ont ensemble une lutte horrible, et le cerveau est comme un boulet de plomb qui tient étendus roides ces membres, qui ne veulent que se soulever. Cette intention est si évidente, que le visage, tout déformé par la torture, se détourne encore des bourreaux.

Nous disions, dans notre Introduction, que le plus grand génie dans une spécialité quelconque serait celui que Dieu aurait fait grand pour toutes les spécialités. Michel-Ange vient en preuve à cette assertion. Peintre, sculpteur, architecte, il était poëte; il se fit ingénieur pour défendre Florence ; et, ce qui est plus beau peut-être, il sut être le serviteur de son serviteur malade. Michel-Ange, qui, sur le refus d'un valet de l'introduire auprès du pape, répondit : « Quand votre maître aura besoin de moi, vous lui direz que je suis allé ailleurs; » Michel-Ange, déjà vieux, passa les nuits à garder son vieux Urbino, qui se mourait. N'est-ce pas sublime ? M. Robert-Fleury a reproduit avec simplicité et grandeur à la fois, cette scène touchante.

Le troisième tableau de M. Robert-Fleury est un *Benvenuto Cellini*. Le farouche sculpteur florentin rêve à quelque sanglante représaille, son œil est sombre; il passe un nuage dans son âme. Etre étrange, moitié homme de génie et moitié bête féroce, qui a des ciselures délicates pour ses vases et des coups de poignard pour les hommes dont la main est de chair pour le métal, et de métal pour la chair. Tout admirateur que nous soyons de l'artiste, nous n'en haïssons pas moins l'homme; nous aimons les aiguières, mais nous détestons fort les coups d'arquebuse, ce qui ne nous empêche pas de reconnaître que le *Benvenuto* de M. Robert-Fleury est admirablement compris et d'une fière résolution, et d'une exécution irréprochable.

Fécond pour l'invention, savant de la science de l'âme et de la science des

SALON DE 1841

M. CASIMIR DELAVIGNE
Peint par Henri Scheffer

faits, habile à retrouver la physionomie historique d'un homme, le talent de M. Robert-Fleury est aujourd'hui des plus haut placés, et c'est justice.

EUGÈNE DELACROIX.

M. Delacroix a dû souvent douter de lui-même. Au lieu de suivre le vulgaire grand chemin d'où les cantonniers de la critique enlèvent le moindre caillou, il a marché droit devant lui vers un but caché mais pressenti, à travers broussailles et forêts, avec des coups de hache, et plus d'une déchirure, si bien que, lorsque les obstacles croisaient leurs mille rameaux dans l'air, lorsque pas une paillette de jour ne perçait leur sombre réseau, il a bien des fois dû s'arrêter avec des larmes de rage et se dire : «Où vais-je, et qu'y a-t-il au bout de cela ?»

Maintenant, respect à cet homme courageux ; il commence à dompter le public ; vous verrez, admirable victoire, qu'il finira par se dompter lui-même, qu'il ne voudra plus être grand maître par place seulement qu'il ne souffrira pas qu'un écolier vienne avec de la craie refaire une jambe trop longue en apparence ou un corps trop douteux.

Eh! que vous en coûterait-il de plus, en effet? Donner la forme, qu'est-ce donc pour vous, nouveau Prométhée, qui donnez la vie, qui faites se soulever les poitrines, s'ébranler la foule et frissonner la croupe polie des chevaux!

Le fait est que les personnages de Delacroix remuent, et que s'il avait peint des démons sur les murs d'une prison, ceux qu'on y enfermerait en sortiraient fous à lier.

Le coloris de M. Delacroix paraît terne au premier moment. Tel sujet de sainteté vous frappera davantage avec ses manteaux rouges, les auréoles jaunes et les anges dans le ciel, semblables à des roses tombées dans une cuve d'outre-mer. Il faut entrer, pour ainsi dire, dans les tableaux de ce peintre, y accoutumer ses yeux. Alors on y respire ; le ciel a de la profondeur ; les nuages courent, les horizons sont larges ; il s'y fait de la poussière et du bruit ; c'est merveilleux.

L'*Entrée des Croisés à Constantinople*, bien que préférable à la *Justice de Trajan*, est née de la même inspiration. Baudouin, comte de Flandre, suivi des principaux chefs, parcourt la ville ; tout ce qu'il y a de faible — les

vieillards, les femmes, les enfants,—implore la merci du vainqueur; on n'a plus à s'occuper de ce qui était fort. Les soldats se ruent par la ville ; un d'eux, une épée en main, poursuit une malheureuse femme, qui, dans sa fuite, fait un soubresaut pour éviter le choc; cela fait frémir. Une autre femme, les épaules nues, les cheveux dénoués, belle d'oubli et de douleur, s'est précipitée à terre sur le corps de sa mère étendue morte. Il semble ouïr s'élever des maisons une rumeur de ville saccagée, une odeur tiède de carnage. Par une opposition pleine d'originalité et tout à fait dans le caractère du pays, le ciel est terreux, le Bosphore et les montagnes sont bleus. Ce renversement de couleurs est d'un effet singulier et bien compris.

Si M. Delacroix avait été le créateur, il aurait taillé on ne peut mieux une montagne, mais il n'aurait pas pu denteler une fleur. Il comprend les masses et néglige les détails. Aussi dans ce sujet, vu nécessairement de loin, et dans son aspect le plus large, il a été vraiment beau, et malgré le travail, qui souvent refroidit tout, les lignes pleines de verve de l'ébauche semblent encore animer la toile.

Le *Naufrage* du même peintre est une scène terrible. Le ciel est noir, la mer s'est calmée ; mais quelques vagues soulèvent encore çà et là leur tête rebelle et n'obéissent qu'en grondant sourdement à la main qui les abat. Pas une voile à l'horizon, rien que la mer, la mer verte et opaque comme elle l'est aux profondeurs inouïes, rien que la mer et une embarcation pleine de naufragés les joues haves et creusées. Voici bien des jours qu'ils errent ainsi ; — ils n'en savent peut-être plus le compte. Le délire s'est emparé d'eux. Ils ont soif, ils ont faim, et cette idée horrible leur est venue que le sang désaltère et que la chair nourrit. Il y a dans la barque une femme évanouie, un mousse qui ne ferait pas grande résistance, le pauvre enfant ! mais la voix de la justice se fait encore entendre dans le cœur de ces hommes où la voix de la pitié est étouffée. Les noms ont été écrits sur le dos d'un des papiers de bord sans doute, et mêlés dans un chapeau. On tire au sort celui qui servira de pâture aux autres. Les diverses expressions de ces têtes que l'abattement efface ou que la douleur enflamme, sont admirablement rendues. Il y a surtout sur le bord de la barque une tête de matelot qui émeut, une figure de père, songeant avec amertume, il me semble, à sa femme et à ses petits enfants. Celui qui plonge sa main dans le chapeau est admirable de résolution.

Rallié sur Pieds

(Ce tableau appartient à S. A. M.^{gr} le Duc d'Orléans)

Enfin, M. Delacroix a exposé *Une Noce juive* qui est magnifique de couleur. Les figures brunes reluisent, les yeux noirs des jeunes filles brillent dans l'ombre. Le ciel de l'Afrique jette sur toute cette scène son éclat splendide, et la poésie — cette autre lumière — l'inonde encore de ses reflets. C'est éblouissant.

HENRI SCHEFFER.

Désireux de jeter de la diversité sur ce compte-rendu, nous avons recours aux contrastes, nous heurtons tous les genres pour faire jaillir du choc quelque étincelle; traiter à la fois tous les sujets historiques, ce serait recommencer un précis de l'histoire universelle; tous les paysages, nous nous montrerions cruels, les feuilles ne sont point poussées; tous les tableaux religieux, si médiocres la plupart, la plume nous tomberait des mains, et notre charité chrétienne nous ferait peut-être défaut : allons donc au hasard, et, hardis promeneurs, enjambons par-dessus toutes les délimitations.

Les gens qui ne comprennent ni ne goûtent la peinture vont néanmoins au Salon pour voir les portraits de personnages célèbres. Après que le très-explicite livret leur a fait faire connaissance avec une foule de M. A., M. B., M. C., M. D., etc., leur patience est quelquefois récompensée, ils finissent par lire, en toutes lettres, un nom connu. Cette année, leur satisfaction sera mince; les illustrations sont rares. Nous avons remarqué cependant les *Portraits de M. Berryer*, de *M. Casimir Delavigne*, et de *M. Népomucène Lemercier*, par H. Scheffer.

L'illustre orateur debout, la main gauche dans son habit, — attitude familière de la tribune, attitude formidable qui fait courir des frissons sur tous les bancs de la chambre, — l'illustre orateur jette sur la foule ce regard profond et supérieur qui s'impose et qui est déjà tout un éloquent exorde. M. Scheffer n'a pas seulement vu M. Berryer, il l'a compris et il l'a rendu. Cependant, les chairs sont un peu trop allumées; ce n'est là ni de la santé, ni de l'inspiration.

Le portrait de Casimir Delavigne est plus reposé et d'une parfaite ressemblance. On y retrouve l'expression de bonhomie railleuse qui distingue l'auteur de l'*École des Vieillards*, le poëte élégant, plus admiré qu'il ne

pense de certaine génération hasardeuse à laquelle on prétend qu'il garde rancune. Pour nous, — voyez l'inconséquence. — nous aimons le beau partout où il est.

GODEFROY JADIN.

Un de ces étonnements naïfs auxquels nous ne pouvons nous soustraire, c'est de ne rien entendre devant les toiles de M. Jadin. Tous ces chiens sont d'une si merveilleuse réalité ; ils courent, ils mordent, ils se culbutent, ils aboient, mais l'aboiement expire entre eux et nous. Ici c'est l'*hallali* sur pied, un cerf poursuivi avec une rage inouïe, un cerf pris dans un buisson de chiens, permettez-moi l'expression. Le piqueur a mis pied à terre pour le tuer. Là c'est un *sanglier* qui, avec cette mine bonhomme qu'ont ses pareils, vous éventre bel et bien les plus nobles bêtes du monde. Plus loin c'est la *Curée*; le cerf est pris; on vient sans doute de rappeler les chiens en sonnant du cor d'une façon cassée et enrouée, — ce qui s'appelle grailler. On présente aux chiens, pour les exciter, ce qu'on leur abandonne de la bête ; ils sont là prêts à courir, à tomber sur leur proie. On les a alléchés, surexcités, enfiévrés; ils prennent leur élan et bondissent : la simple apparition d'un fouet les arrête. L'homme ne pouvant vaincre ses propres passions, s'amuse à faire vaincre les leurs aux animaux. C'est très-flatteur pour l'humanité. Ces trois tableaux sont admirables de vie, de turbulence, de couleur. Je sais plus d'une toile de bataille où les têtes n'ont pas tant d'expression. Sous certains rapports, M. Jadin est le Delacroix de la race canine.

PAUL HUET.

M. Huet nous semble avoir conquis la chaleur et le soleil. Il y a quelques années, il faisait toujours un peu froid dans ses tableaux ; ses *ciels* les plus bleus nous donnaient le frisson. Mais *le Torrent en Italie* est, cette année, éclairé d'un soleil qui vous réjouit le cœur. Les terrains ont de la solidité et de la réfraction ; l'atmosphère semble scintiller de cette pluie de poudre d'or que les cieux méridionaux laissent tomber sur la terre. Le torrent est glacé; ah! son eau sombre et verte est glacée ; mais il est encaissé,

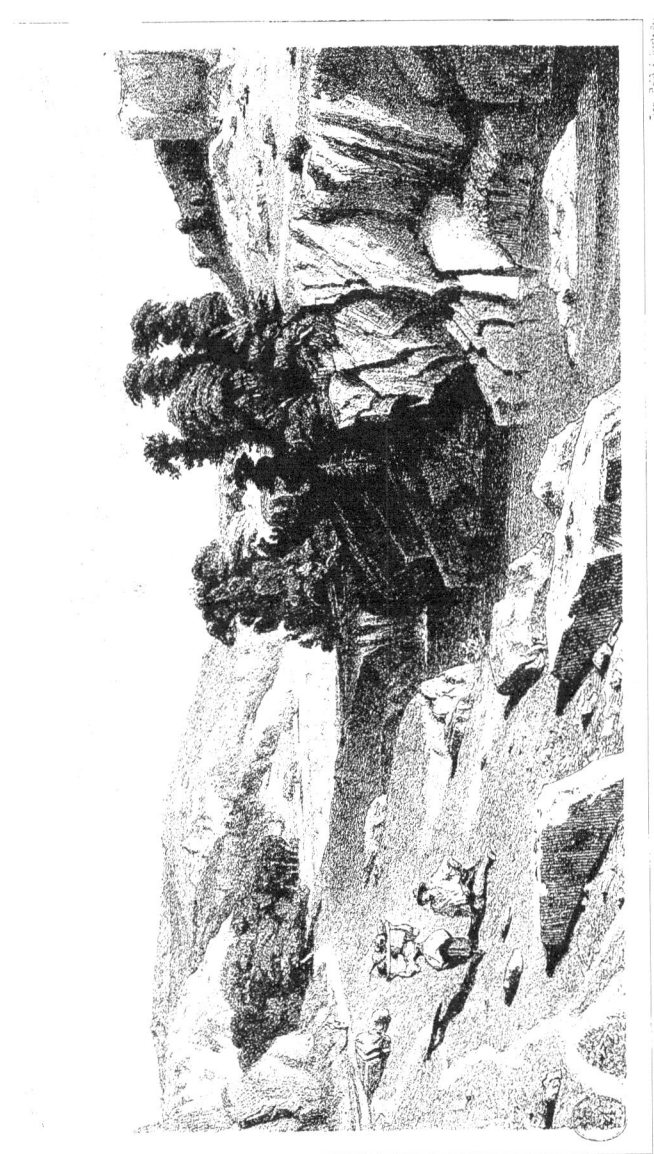

il est dans l'ombre et c'est d'une observation vraie. Vous sentirez peut-être un changement de température en arrivant devant le port de Nice. C'est en vain que la mer est plus bleue que le ciel, et que les voiles blanches y luisent comme des étoiles, c'est un petit coin de l'Italie, mis au frais dans notre bonne et frileuse Normandie. L'homme qui est couché sur le premier plan est quelque peu difforme; si c'est un portrait, il faut le dire. Pour les rochers dans la vallée de Nice, nous ne pouvons que répéter les éloges donnés au premier paysage. Le *Lac*, effet du soir, paysage composé, a ce défaut, grand, selon nous, qu'on devine qu'il a été composé. Du reste, M. Huet est toujours ce grand paysagiste que vous savez; nous n'avons qu'à souhaiter que le soleil continue à monter sur son horizon.

LOUIS GALLAIT.

L'abdication de Charles-Quint était un de ces sujets doubles, calmes à la surface et pleins de tempêtes au fond comme la mer perfide, un de ces sujets qui sont tout un drame masqué de tranquillité, où les prunelles des personnages doivent être profondes et avoir un doux reflet derrière lequel passe une pensée sombre. En effet, Charles-Quint abdique, pour que le grand empereur remette à son fils tous les ordres de l'État, quelles épines cache donc en dedans cette couronne si dorée au dehors? A quoi sacrifie-t-il ce pouvoir auquel il a jusqu'à ce jour tout sacrifié? L'histoire arrache çà et là quelques pages de son livre; il faut croire qu'il y a là un autre but que celui d'exercer la sagacité de quelques savants réunis en académie, il faut croire que Dieu veut conserver à ces grandes figures, qui planent sur les siècles, un côté mystérieux, quelques parties frappées d'ombre qui échappent à la lorgnette des *analyseurs*. En tout cas, pour un fait historique aussi étrange, pour ce coup de théâtre, on en est réduit aux conjectures.

Quelques-uns ont avancé que Charles-Quint avait abandonné à son fils un pouvoir dont celui-ci se fût peut-être emparé; qu'il avait entendu quelques grincements de dents, qu'il avait vu une impatience parricide passer comme un éclair sinistre dans les yeux du misérable que l'histoire a nommé Philippe II, et qu'il lui avait jeté, pour protéger sa vie peut-être, cet os creux qu'on appelle un sceptre.

C'est sous l'empire de cette opinion que M. Gallait a composé son tableau. La tête de Charles-Quint est vraiment belle, et la douleur s'y devine sous la simple émotion; celle de Philippe, vue de quart seulement, a dans la bouche cette expression qu'on retrouve chez tous les fils ingrats. Nous ne savons si M. Gallait a compris le caractère de cette bouche; mais, à la cour d'assises et dans les maisons de fous, il caractérise presque constamment le parricide. Le premier plan à droite est fort beau; prélats, pages, moines, soldats, ont vraiment la vie et sont habilement exécutés. Cependant, à gauche, les personnages du second plan reviennent sur ceux du premier, qui trahissent l'inexpérience de M. Gallait pour les figures gigantesques. Mais c'est le premier tableau de cet artiste dans d'aussi grandes proportions, et, pour quelques hésitations qui se remarquent çà et là, on sent, dans l'ensemble, la main d'un maître. Somme toute, c'est là un beau tableau, d'une couleur chaude et harmonieuse, d'une bonne mise en scène, et qui justifie la confiance du roi des Belges, qui l'a commandé.

TONY JOHAHNOT.

Il y a des peintres qu'on pourrait nommer les gentilshommes de l'art, tant ils ont de distinction, tant leur manière a ce sans-façon toujours élégant qui sent sa personne de qualité. M. Tony Johannot est de ce nombre.

La *Sieste* est un petit tableau de boudoir à qui il faut une atmosphère parfumée, et ce demi-jour qui n'est ni le soleil criard ni l'ombre froide, mais qui est la volupté de la lumière. Le ciel qu'on entrevoit pèse sur nous d'une lourdeur accablante; une jeune fille est couchée sur un lit de repos; sa compagne, accroupie à terre, se laisse aller à un abandon plein de langueur. Pas de pensées sur ces visages calmes et beaux : vous le savez, les pensées plissent les fronts de jeunes filles comme le froid plisse les fleurs. Elles sont affaissées sous la chaleur du jour. Pendant le sommeil, ce sont les yeux du corps qui sont clos; l'âme veille; l'image du bien-aimé passe quelquefois dans l'alcôve virginale; mais, à l'heure de la sieste, leurs beaux yeux noirs sont ouverts; ce sont les yeux de l'âme qui sont fermés. Il y a dans le fond une draperie de taffetas violet doublée de taffetas bleu turquoise, qui est fort belle.

Dans *la Halte*, nous sommes encore en pays chaud; ne vous en plaignez

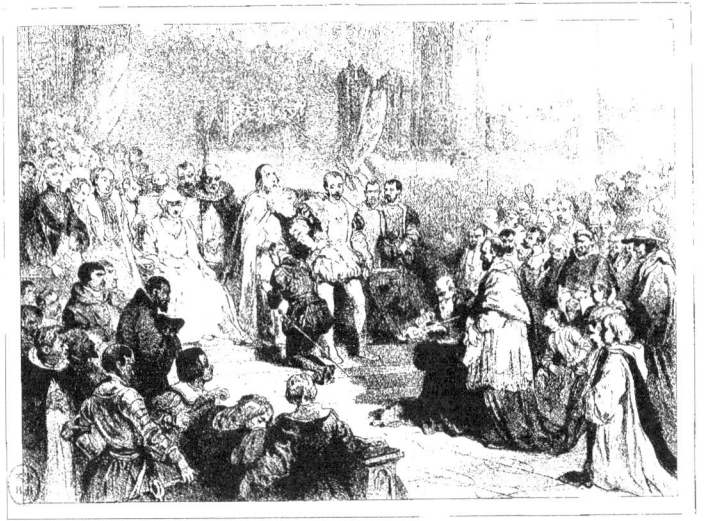

Abdication de Charles Quint.

pas, M. Biard nous a mis en cadre cette année toutes les glaces polaires. Donc le soleil transforme en braise ardente la cime des montagnes; les personnages se sont assis à l'ombre d'un vieux arbre fort échevelé. Les hommes causent entre eux, à part, *inter pocula*; une mère allaite son petit enfant; une jeune fille, admirablement posée, regarde avec amour et envie le nourrisson; un jeune homme tout rêvant est assis sur une partie plus élevée du tertre. A quoi pense-t-il? Sans doute à ce qui fait penser à vingt ans, malgré froid ou chaleur, malgré vent ou marée, à quelque fol amour. Voilà vraiment deux charmants tableaux, tons deux harmonieux, fins de couleur, deux petits poëmes gracieux éclos, par un soir de l'été passé, sans doute, dans l'imagination de cet artiste, que le drame a trouvé passionné et ardent; la comédie, profondément observateur et d'une gaîté folle, et qui, dans ce moment-là, était poëte par désœuvrement.

STEUBEN.

Nous arrêterons-nous longtemps devant le tableau de M. Steuben, *le Christ au Calvaire*; non, il est peut-être de bon goût de glisser sur les erreurs des hommes de talent. Ainsi pourquoi vous dire que ce Christ a une figure de forçat (pardon pour cette association de mots); pourquoi vous dire qu'il louche et boite tout à la fois; que la croix, étendue à terre, semble avoir été peinte de cette *imitation noyer*, qu'on retrouve sur les bois de lit de la classe pauvre; que les personnages du dernier plan sont en conversation avec ceux du premier? Ne vaut-il pas mieux vous parler de la tête de Madeleine, qui, toute bouffie, toute enflammée par la douleur, est vraiment belle et pleine d'expression. Oh! les hommes habiles n'ont jamais complètement tort.

M. Steuben continue, sous prétexte d'Esméralda, à nous représenter diverses jeunes femmes plus ou moins décolletées et escortées d'une chèvre. La disposition de nos appartements a fait une fatale nécessité des *pendants*. Pour faire un pendant, un peintre est conduit à commettre une faute par récidive. L'Esméralda de cette année est une jeune fille très-folâtre, avec laquelle je suppose que Victor Hugo ne peut avoir eu aucune relation. Du reste, mettons qu'il s'agisse de tout autre sujet, et reconnaissons dans ce tableau de la grâce, de la mollesse et du velouté.

Napoléon avec le roi de Rome est un petit tableau estimable, qui plaira beaucoup aux promeneurs à l'âme tendre ; mais voilà tout. L'empereur dicte une dépêche à son secrétaire ; l'enfant est endormi sur ses genoux : c'est très-attendrissant, très-paternel, très-filial et très-vulgaire.

Le meilleur tableau de M. Steuben est, à notre avis, *sa Judith*, qui est vraiment une belle femme, mise avec goût et bien résolue ; seulement elle ressemble trop à la Judith d'Horace Vernet, et elle n'y ressemble pas assez.

LEULLIER.

M. Leullier a voulu représenter le vaisseau *le Vengeur* au moment où avec son équipage héroïque il s'enfonce dans la mer. Nous voyons bien des marins s'embrasser, se presser les uns contre les autres, et agiter leurs drapeaux en l'air comme pour dire à l'ennemi : *morituri te salutant* ; mais au fond nous sommes bien tranquilles sur le sort de ces braves gens-là, et nous ne savons que trop qu'ils ne courent aucun danger. En effet, où est la mer ? Si ce navire s'enfonce, ne voyez-vous pas que le cadre va le retenir.

C'est là un grand défaut que M. Leullier aurait dû éviter. Si vous aviez à représenter un homme sur le point d'être dévoré par un lion, vous ne vous contenteriez pas de faire un malheureux qui se tord, et de peindre tout au bord du tableau le bout de formidables dents saisissant leur proie. M. Leullier a oublié la moitié de son sujet : ce lion dont la crinière est plus indomptable, dont les mugissements sont plus farouches encore et qu'on appelle la mer. La moitié qui reste est énergiquement conçue, il faut le dire ; tous les personnages enthousiastes ont bien été jetés là dans un moment d'enthousiasme ; l'ivresse du désespoir et des dévouements sublimes enflamme et étourdit les regards, et si la mer gagnait sournoisement ce pont encombré d'hommes, ce serait sublime.

BIARD.

Le visage du public boude M. Biard d'un côté et lui sourit de l'autre. C'est que M. Biard, cette année, rebrousse l'esprit de ses admirateurs par son excentricité, et le chatouille en même temps par sa grosse gaîté. Le public, qui honore cet artiste de sa bienveillance, ne peut lui pardonner d'avoir peint les régions polaires autrement qu'il aurait peint notre pays, le

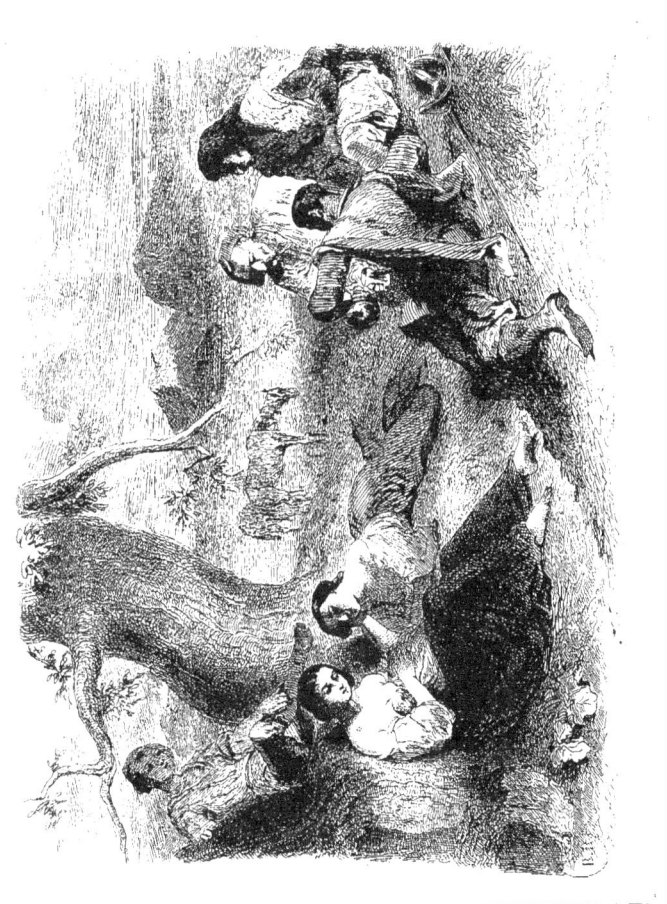

plus éclectique de tous les pays en fait de climat. Eh! quoi! M. Biard, nous prenez-vous pour des barbaresques? La Seine ne charrie-t-elle pas des glaçons, et n'avez-vous jamais regardé le baromètre centigrade de l'ingénieur Chevalier? Qu'est-ce à dire! vous nous en contez de belles avec vos aurores boréales qui ressemblent à des cascades blanches d'écume, avec vos glaces brochées de blanc sur fond vert. A d'autres!

A tous ces beaux diseurs, M. Biard pourrait répondre : Allez y voir.

Heureusement, M. Biard a exposé de ces scènes burlesques devant lesquelles les faces s'épanouissent.

Il y a le *Gros Péché*, un tambour-major dans un confessionnal, et de l'autre côté un gros curé jovial qui dit: Oh! — Le livret ne parle pas de cet oh! mais on le lit sur la figure.

Les *Demoiselles à marier* sont une spirituelle étude de mœurs; une mère rayonnante avec trois jeunes personnes en étalage, enseignes déployées, trois visages qui commencent à se pincer, dont les lignes se font contrites, et que certain air vieille fille, qui tout dessèche, fait ressembler à des roses conservées dans un livre. C'est aussi peu fait que Paul de Kock, mais c'est d'une observation plus fine.

Le meilleur tableau de M. Biard nous semble être *le Pasteur Laestadius instruisant des Lapons*. Au milieu d'un chemin profond, taillé dans vingt pieds de neige, quelques pauvres gens sont assis dans toutes les attitudes du recueillement. Les têtes sont d'une expression vraie et bien rendue. Les personnages ont plus de solidité et de réalité que n'en ont d'ordinaire ceux de M. Biard.

Il y a de charmantes choses dans la *Chasse aux rennes*; le paysan qui jette le lacet dans les bois de l'animal est habilement posé, mais les premiers plans ne sont pas peints. Nous ne demandons pas qu'on découpe les feuilles avec des ciseaux comme fait l'école génevoise, mais en tout il y a une juste mesure.

Le duc d'Orléans recevant l'hospitalité sous une tente de Lapons est un des bons tableaux de M. Biard. Les personnages sont heureusement groupés : l'homme qui est étendu devant le brasier sur lequel est suspendue une marmite, que tout le monde entoure, et qui chante sur le feu un récitatif très-touchant, cet homme, disons-nous, a de la vigueur et de la vérité. La tête du Roi est surtout bien comprise, l'expression en est triste,

le regard porte dans le vide ; c'est que sa pensée a fui à tire d'aile de la misérable hutte pleine de fumée, et qu'elle erre toute troublée, sans doute, dans le pressentiment de cette vie étrange, chemin dont tout le milieu plonge dans l'ombre, et dont les deux extrémités, le commencement et la fin, ressortent dans le soleil.

Donnons des éloges aux glaces bleues et blanches, d'où le talent de l'artiste, comme ces barques aux pointes aiguës, s'est retiré avec bonheur ; à l'aurore boréale, où il semble que le ciel et la terre aient neigé réciproquement l'un sur l'autre. Est-ce tout ?

Oh ! c'est que la besogne est rude avec des artistes d'une si heureuse, d'une trop heureuse facilité peut-être.

TH. GUDIN.

Voici M. Gudin, par exemple, qui nous a taillé tout un océan en tableaux. Je vous avertis que c'est un voyage de long cours que nous allons faire ; nous perdrons entièrement la terre de vue.

M. Gudin aime beaucoup les soleils couchants. Nous avons un soleil qui songe à se coucher, un soleil qui commence à se coucher, un soleil qui se couche, et un soleil couché. Si faut-il dire qu'il semble que ce peintre aille tremper son pinceau dans l'astre du jour lui-même, pour trouver tous les rayonnements, tous les reflets, toutes les étincelles dont il illumine ses toiles.

Mais il y a cette facilité dont nous parlions tout à l'heure, qui lui joue quelquefois de mauvais tours. Sur les dix-huit tableaux (quand je vous le disais ; avec la profondeur des toiles, cela fait deux cents lieues de mer), sur les dix-huit tableaux qu'il a exposés, il y en a beaucoup qui feraient la réputation d'un jeune peintre ; mais où le grand nom de M. Gudin, écrit sur les premières vagues, semble faire naufrage.

Voici ce que nous lisons dans le livret pour le n° 915 :

« Le marquis de Nesmond, lieutenant-général des armées navales du roi, avait armé une escadre de six vaisseaux pour aller en course. Il rencontra trois vaisseaux anglais qui revenaient des Indes. Il les attaqua avec tant de vigueur, qu'après une médiocre résistance, la partie n'étant pas égale, ils ne purent éviter de tomber entre ses mains. Ils étaient tous trois chargés de marchandises pour plus de six millions. »

Nous aurions été très-curieux d'assister à cet engagement; malheureusement, la fumée nous a complétement dérobé les vaisseaux. M. Gudin a voulu que, dans son histoire de la mer, dont toutes les pages sont si rayonnantes, pas un effet ne fût oublié. C'est de la couleur locale poussée un peu loin, peut-être.

Mais tout ce brouillard est dissipé. Un splendide soleil éclaire le ciel; le disque est caché par la voilure où glissent de fauves transparences; les lames qui se déroulent d'une façon onctueuse, sont comme ourlées d'or. La fumée blanche des canons brode ses capricieuses spirales sur les nuages jaunes; car nous assistons à un combat. Un vaisseau français se défend seul contre vingt-cinq galères espagnoles. Il fait beau voir le majestueux navire entouré de feu et de fumée comme un volcan, et assailli par cette foule de lourdes araignées de mer, avec leurs rames en guise de pattes, et qu'on appelle des galères. C'est qu'une galère maintenant est une monstruosité. Ce tableau, outre le fait historique qu'il consacre (1634), nous semble représenter merveilleusement la lutte de la marine civilisée contre la marine sauvage et phocéenne. Mais qui sait? les galères auront leur tour. Le jour n'est peut-être pas loin où un panache de fumée remplacera toute cette orgueilleuse mâture; et un bâtiment à vapeur, qu'est-ce autre chose qu'une galère dont les rames se sont réunies et s'irradient en forme de roues pour frapper l'eau? Chassez le naturel, il revient au galop. Nous nous mettons à rêver au milieu d'un combat; le moment est bien choisi, en vérité, quand il s'agit de continuer sa route horizontalement ou perpendiculairement, c'est-à-dire de passer outre ou d'être coulé à fond. Mais remettez-vous de votre trouble; voyez cette galère qui s'enfonce et diminue dans l'eau comme un glaçon; son pont est couvert de monde; on y devine le désordre et le désespoir, et le flot n'en monte pas moins avec tranquillité et calme, comme tout ce qui est infaillible. C'est effrayant.

Que vous dirai-je du n° 914, M. de Pointis, avec cinq vaisseaux, attaquant sept vaisseaux anglais. Le soleil, dans ce tableau encore, rayonne au milieu du ciel, mais son orbe n'est point caché, il scintille là devant vous: c'est à fermer les yeux. Disons-le, il y a dans ce tableau une pensée philosophique: ces tout petits bâtiments perdus dans l'immensité des mers, et se chamaillant sous la magnificence de cet astre, forment une heureuse opposition entre la petitesse de nos œuvres et la grandeur de celles de Dieu.

Dans la prise de quatre vaisseaux hollandais par le marquis de Coëtlogon, M. Gudin, ce roi de la lumière, cet esprit moitié salamandre et moitié feu follet, né de la rencontre d'un rayon de soleil et d'un rayon de lune, M. Gudin a été merveilleusement hardi. A gauche, l'horizon est de pourpre; à droite, la lune brille dans l'azur sombre du ciel, et jette dans le flot comme des poignées de pièces d'argent. Au milieu un vaisseau est coulé à fond. Toute sa poupe est dans la mer, et sa proue, entièrement dorée, luit aux dernières lueurs du soleil. Et tout cela est d'une admirable harmonie !

M. Gudin nous rappelle le mot de ce vieux marin : « Je n'ai jamais vu la mer deux fois de même. » M. Gudin ne l'a jamais peinte deux fois de même. Ainsi, dans la bataille navale de Malaga, s'étend à perte de vue une mer miroitante, avec mille reflets mobiles. Ici, le brillant et la solidité de la glace ; là, des taches huileuses; plus loin, des traînées d'un vert foncé ; puis encore les nuances de la nacre ou les teintes azurées du ciel.

Mais qu'ai-je entrepris de vouloir vous décrire tous ces tableaux étincelants ? Que pourrai-je produire avec cette maussade encre noire sur du papier.

Cependant, il faut que je vous parle du plus remarquable tableau de M. Gudin, aussi bien ce sera une occasion toute trouvée de regagner la terre ferme.

Le soleil, large et blafard, se couche dans quelques nuées aqueuses. Les étoiles, ces trous lumineux dont il semble que l'étoffe du ciel soit criblée, commencent à scintiller. Sur la mer, la brume bleue et froide du crépuscule se lève à l'horizon. Les flots roulent à grand bruit sur le sable leur robe verte fourrée, au bord, de cette hermine vaporeuse, qui est l'écume. Il fait sombre. On voit reluire sur la côte de grandes flaques d'eau, et se dessiner, aux dernières lueurs du soleil, un chemin dont l'œil suit, dans une lumière douteuse, les capricieuses sinuosités. Quelques pêcheurs, qui sans doute regagnent leurs cabanes, se détachent en silhouettes tout au bout de ce chemin. C'est bien l'heure où il ne fait plus jour, où il ne fait pas nuit; où tout est doute, fantaisie, forme étrange ; où l'on voit assez des gens qu'on rencontre par occurrence, pour n'en rien distinguer.

Je ne saurais vous dire tout le charme toute la vérité, tout l'immense mérite de ce tableau ; la fluidité de cette eau, la froideur de cristal de cet horizon, le poudreux de ce soleil couchant, et la solidité de ce chemin.

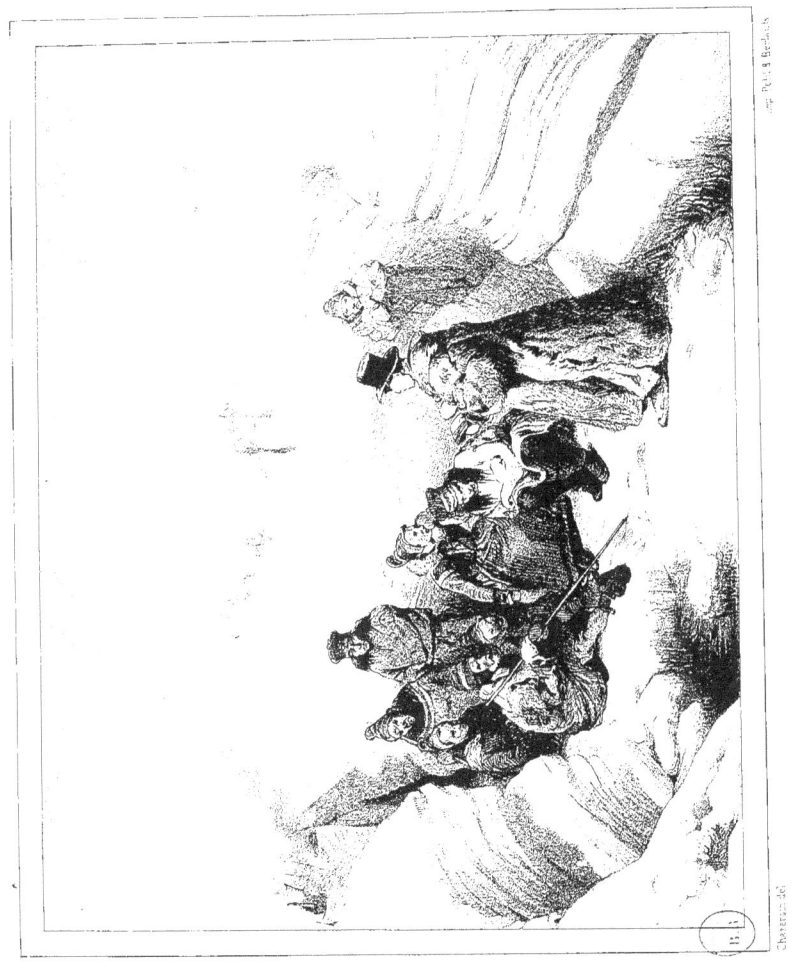

Le Docteur Laestadius instruisant des Lapons

Enfin, nonobstant certaine facilité, qui, dans quelques tableaux, se trahit par des impatiences de pinceau, M. Gudin, cette année, se montre à la hauteur de sa réputation, et ce n'est pas un petit éloge.

WILLIAM WYLD.

Les Anglais vivent partout ailleurs que chez eux, dit-on souvent; ce n'est pas étonnant, ils voient l'Angleterre partout; ils marchent entourés du brouillard britannique; pour eux, l'Italie n'existe qu'avec des horizons vaporeux, et les zones torrides sont consolées par un *ciel gravure anglaise*.

M. Wyld sait comprendre ce qu'il voit; il ne teint pas en blond les cheveux noirs de la nature orientale; il ne jette pas sur les contours fièrement accentués des climats chauds, le voile des brumes nationales. C'est là un grand mérite. Mais M. Wyld, tout habile artiste qu'il est, n'a pu, nonobstant les goûts cosmopolites de son talent, lui faire perdre certain accent insulaire, certain air de famille qui le trahit toujours. Ainsi, M. Wyld se donne un mal exorbitant; ses tableaux ont encore un peu l'air d'une vignette anglaise chaudement coloriée. Cet artiste est trop obséquieux, trop minutieux avec la nature; il faut la traiter plus simplement, plus sans façon. Si nous insistons sur ce point, c'est que M. Wyld est un grand artiste, et qu'il ne lui manque qu'un peu de paresse et de laisser-aller.

La *Vue de Naples* est de la véritable et bonne Italie. La ville nonchalante et blanche, accroupie sur le bord de la mer, se mire dans le flot bleu. Cette eau a un scintillement et un miroitage extraordinaires; mais, sur le premier plan, elle n'est plus de niveau, elle tombe.

Un autre tableau de M. Wyld nous transporte à Calais, et autant, dans la vue de Naples, l'œil, par un vague instinct, cherchait les coins où l'ombre tend son manteau de gaze violette, autant dans la ville française on irait volontiers s'adosser à ces pans de murs à peine attiédis par le soleil. Nous l'avons déjà dit, c'est là une merveilleuse faculté que M. Wyld possède, de peindre le pays où il est, ou, pour mieux dire, d'être du pays qu'il peint.

Le *Départ d'Israélites pour la terre sainte* est un tableau inspiré par un usage observé encore dans les États barbaresques. Les vieillards quittent leur famille pour aller en Judée, — la seule patrie des Juifs, — patrie de souvenir, — finir leurs jours dans la prière. A droite, une jeune fille jette

de l'eau dans la mer, pratique superstitieuse dont l'effet doit être de rendre le voyage heureux. Ce départ, à l'endroit des liens du sang ou de l'amitié, est une mort volontaire ; et, à cet âge avancé, ce renoncement des soins prévenants et des joies reposées, ne manque ni de grandeur ni de courage. Le tableau de M. Wyld est d'une grande richesse de tons ; cette scène est disposée avec magnificence, et la *façon anglaise* n'ayant pas trop osé mettre pied à terre sur le royaume africain, est restée accrochée aux voiles et aux cordages, où elle n'est d'ailleurs pas déplacée.

Mentionnons aussi, comme preuve de la variété du talent de M. Wyld, une *Vue de Subiaco*, un charmant portrait d'homme, et la *Porta della Carta* à Venise.

GUÉ.

M. Gué veut être gracieux d'un côté et terrible de l'autre : suivre dans le ciel des hommes les grandes prophéties, ces flamboyantes comètes, dérouler leur chevelure fatale, et passer ses doigts bienveillants dans les blonds cheveux de ces aimables enfants qu'il aime à peindre. Voici qu'il s'arrête à sourire aux joues roses et aux joies enfantines, puis qu'il met ses sandales, se serre dans son manteau, et se prend à errer parmi les éternelles ruines, poursuivi par la pensée des cataclysmes à venir.

Il y a une noble hardiesse à vouloir arriver ainsi à être complet ; et peut-être une trop grande hardiesse, car ils peuvent venir à vous manquer ces vigoureux coups d'aile qui vous portent et vous maintiennent au sublime.

Le jugement dernier était donc, selon nous, un sujet trop hasardeux, — un de ces sujets qui terrassent le talent assez osé pour se prendre à lutter avec eux. Il est vrai que cette scène est disposée avec art, et rappelle, par le bel effet, que M. Gue était peintre en décorations, — ceci est un éloge. — Il est vrai que la foule des hommes qui se recomposent de la poussière terrestre nous semblent dans un sentiment plus juste que les squelettes qu'on nous a montrés, jusqu'à ce jour, soulevant la lourde pierre de leur tombeau ; il est vrai encore que l'ange à la trompette est posé avec un certain goût fantastique, et qui tend à être terrible. Eh bien ! malgré tous ces mérites, ce tableau laisse à désirer. Quoi ? Les grands épouvantements dont parle l'Écriture, et les grincements de dents. C'est là un jugement dernier un peu *dix-neuvième siècle*, l'enfer n'y a pas grande part.

Combat d'un Vaisseau François contre d'autres Vaisseaux Espagnols (1634)

Voyez, M. Gué, comme la nature de votre esprit vous porte bien mieux vers les scènes charmantes. Allez, quand on peint de si jolis enfants, tout remplis de vie et de gentillesse, on ne doit pas chercher à faire de ces vilains morts qui ressuscitent. L'*Eau bénite* est un tableau gracieux. La petite fille qui tient son buis comme un fagot est à prendre dans les bras et à embrasser. La *Sortie de la messe*, à Taverny, est une petite toile où tout est coquettement ajusté, coquettement peint. Mais pourquoi ce ciel est il si noir? ou bien, si le ciel est noir, pourquoi tout ce monde est-il arrêté pour jaser, au lieu de rentrer au logis à toutes jambes C'est là un enfantillage; mais enfin ces braves gens m'inquiètent, ils vont être trempés.

LARIVIÈRE, ODIER, BLONDEL, SCHNETZ.

Ils sont quatre; ils ont fait chacun leur bataille; ils tiennent les beaux coins du salon carré, et vous barrent l'horizon; et cependant, ou je me trompe fort, ou deux au moins de ces tableaux vous sont inconnus; on les voit, mais on ne les regarde pas. Cela est grand et banal comme un champ de blé.

Quand je dis bataille, peu s'en faut. Une levée de siége, ou une procession autour de la ville rendue, sont aussi bien des batailles que la promenade plus ou moins jonchée de *raccourcis*, de deux ou trois chefs suivis de deux ou trois soldats. Nous sommes bourgeois très-paisible de notre nature, et puisqu'on nous assure que quelques personnages qui se bousculent constituent une bataille, nous en sommes bien aise. Nous avions imaginé que la chose était plus terrible, et cela nous remet un peu le cœur de voir que ces soudards se comportent si doucement.

Aussi nous devenons tout à fait brave; et, par exemple, *la Bataille de Mons en Puelle*, par M. Larivière, ne nous fait pas la moindre peur. On s'y livre à un écartement général, à un écartement prodigieux, à un écartement qui ferait honte au saltimbanque le plus disloqué. Ici, c'est Philippe le Bel qui écarte les bras sur un cheval qui écarte les jambes. Le roi est entouré de soldats qui ne se livrent pas à de moindres écarts. Un surtout se permet une enjambée beaucoup trop aventurée. Comme il résulte de ce que nous venons de dire, il y a dans ce tableau du mouvement et une certaine énergie.

La Levée du siège de Rhodes, par M. Odier, est beaucoup plus calme; mais voyez le caprice : nous eussions préféré que les personnages s'y montrassent animés par une passion quelconque, fût-ce celle du carnage, car leur visage n'exprime rien, ou s'il faut, comme Figaro, dire la vérité la plus vraie, ils expriment quelque chose que je tiens pour être la gaucherie. Il n'est pas jusqu'à Pierre d'Aubusson, le grand maître, dont la bénédiction maladroite ne rappelle les pères vertueux du mélodrame. Puis la procession, qui est le sujet du tableau, est bien modeste de se contenter d'un coin de la toile, et de laisser la plus belle place à l'épisode du blessé qu'on panse. Cette toile, vide, froide, décolorée, se distingue pourtant par des qualités louables qu'il faut s'empresser de reconnaître pour n'en plus parler.

La *Reddition de Ptolémaïs* à Philippe-Auguste et à Richard Cœur de Lion, par M. Blondel, est, ce nous semble, le meilleur de ces quatre tableaux jumeaux, dont l'air de famille est la vulgarité. Il y a certainement de l'énergie dans l'attitude et l'expression des Sarrasins vaincus, qui passent désarmés devant les croisés rangés en bataille; mais pas de perspective, et quant à la chaleur, douze degrés centigrades au plus. La chose pourrait se passer sous les murs bastionnés de Paris, quand il y en aura, par une journée d'abricotiers en fleurs.

Enfin, la *Procession des croisés autour de Jérusalem* est de M. Schnetz. Comparativement aux trois autres, moins de couleur, moins d'expression, moins d'harmonie, voilà ce tableau, dont la composition manque d'adresse. Nous préférons à cette grande toile le *Jeune Grec*, qui ajuste son fusil; il y a du courage et du sentiment sur cette jeune et belle tête : elle est de cette vérité élégante et populaire à la fois, qui distingue ce que fait M. Schnetz quand il reste dans les conditions de son talent.

EUGÈNE LAMI.

Connaissez-vous rien de plus rare, après l'art sublime, que l'art fashionable. Il semble qu'en peinture il suffise de voir pour reproduire. Tout le monde voit : combien peu comprennent. M. Eugène Lami a le sentiment de l'élégance et de la recherche; il lui faut une atmosphère parfumée, de petites traces de pieds sur le sable, et de l'ombre sur les visages délicats. Qu'il

sache faire une main en chair et en os, je n'en doute pas; mais il la préfère strictement gantée. Aussi était-ce un sujet qui lui revenait de droit que l'entrée de S. A. R. la duchesse d'Orléans dans le jardin des Tuileries. Cette enceinte où règnent deux royautés, l'une représentative et l'autre absolue; l'une grave et l'autre frivole, la royauté des hommes et celle des femmes, le roi et la mode. Il était dit que la duchesse tiendrait de près à ces deux royautés-là. Nous sommes, avec les spectateurs, d'un côté du bassin octogone; le cortége déroule de l'autre sa courbe gracieuse et étincelante. Ce premier plan est d'une grâce ravissante. La fraîcheur de ces toilettes aux couleurs harmonieuses, la souplesse de ces tailles fines que le mantelet cache et trahit à la fois, le demi-jour doucement coloré des sveltes ombrelles, tout porte le cachet de cette élégance, qui n'est pas une vertu sans doute, ô moralistes! mais qui peut bien exister en ce monde au même titre que la rose créée par Dieu lui-même, en dépit de votre lugubre austérité.

Le cortége a du mouvement et de l'éclat; les chevaux sont vivants. Ce tableau est chaud, riant et coloré. Tout, jusqu'à la nature, y est d'une coquetterie charmante: les arbres y sont soigneusement taillés, et l'eau, — où l'aristocratie va-t-elle se nicher! — s'élance du bassin en un superbe jet empanaché.

A. DAUZATS.

Les cinq aquarelles de M. Dauzats sont toute une expédition, et des plus périlleuses. Il s'agit de passer les Portes de Fer, de suivre ces pauvres soldats, — nos frères. — dans cet abrupte défilé que la nature n'avait destiné qu'à un ruisseau. D'abord, vous arrivez devant ces formidables masses calcaires que Dieu soulève de terre à l'instar des machinistes d'Opéra, et que certain peintre assez coloriste, et qu'on nomme le Temps, a nuancées des plus riches teintes. La colonne se forme dans le ruisseau, gravier humain que l'Oued-Bihan n'est pas habitué à rouler, et la marche commence, si cela peut se dire une marche. On atteint la seconde, puis la troisième muraille; là, il faut, par une pente à pic, quelque chose de roide et de glissant comme une chute d'eau qui aurait été prise subitement par la gelée, il faut, qu'on s'accroche ou qu'on dégringole, qu'on glisse ou qu'on tombe, regagner le fond du ravin; et, toujours les pieds dans l'eau, la tête en feu, il

faut s'infiltrer, pour ainsi dire, par cette fente qu'on appelle un défilé. Du temps qu'Atlas était un géant, à coup sûr cet horrible ravin lui servait de cave. Enfin, les grandes vagues calcaires commencent à s'adoucir, à s'abaisser. On revient à la vie, au ciel, à la terre ferme. Les sapeurs du génie creusent dans la muraille la date de leur passage. Le ruisseau, qui ne s'attendait guère à être ainsi troublé, reprend sa tranquillité. Le passage est effectué. Voilà un drame dont les aquarelles de M. Dauzats sont les cinq actes. S'il faut le dire, nous n'attendions pas de l'aquarelle cette admirable vigueur; il paraît qu'elle s'endurcit à la guerre. Quand je vous aurai dit la solidité, la couleur de ces masses gigantesques; le mouvement de ces roches immobiles (ce qui prouve, en passant, que l'immobilité et le mouvement n'étant pas incompatibles pour l'artiste-Dieu, on peut espérer les réunir en peinture); quand je vous aurai dit tout cela, eh bien, je ne serai pas content de moi, parce que les beaux mots n'ont pas la valeur des belles choses.

Les mêmes éloges s'adressent à la *Vue générale des Portes de Fer*, par M. Siméon Fort.

DECAISNE.

L'histoire touchante de Françoise de Rimini ne vous semble-t-elle pas, au milieu du sombre enfer du Dante, une rose fanée, tressée parmi des immortelles noires? Comme ces immortelles, la pauvre fleur est triste et inspire le deuil; mais elle a été rose et en a conservé le parfum. La scène que le peintre a voulu reproduire... Mais non, ce serait maladroit de vouloir vous la décrire, quand M. Charles Calemard de Lafayette, ce jeune et élégant poëte, l'a rendue avec tant de bonheur dans sa belle traduction du Dante :

> Donc, nous lisions un jour, par un charmant loisir,
> Lancelot, qui d'amour subit la douce étreinte ;
> Et nous étions tous seuls et nous étions sans crainte ;
> Et maintes fois nos yeux se suspendaient aux yeux ;
> Maintes fois en lisant le roman gracieux
> Nos couleurs à tous deux fuyaient notre visage,
> Mais pour nous perdre, hélas! il suffit d'un passage...

Les deux amants en sont à ce passage-là. Le livre des amours du chevalier Tristan et de Ginèvre leur tombe des mains, et dans leur cœur s'ouvre

un autre livre bien plus éloquent, et dont toutes les pages répètent pourtant un seul et même mot : *Amour*. Françoise de Rimini, dans le tableau de M. Decaisne, est ravissante de pudeur et de trouble, et chastement drapée dans une draperie très-magnifique; mais Paolo ne nous plaît pas autant. Sa figure, vue de profil, manque d'idéal. L'expression en est plutôt fade que passionnée. Ce peu de relief des figures se remarque également dans l'*Adoration des bergers*, par le même peintre, où nous signalerons toutefois une tête de jeune pâtre d'un caractère vrai. M. Decaisne doit, ce nous semble, se tenir fort en garde contre certaine mollesse qui le gagne sournoisement.

BELLANGÉ.

N'est-ce pas quelque chose d'effrayant que cet instinct de carnage et de lutte que chacun porte en soi, et qui se retrouve dans les hommes les plus graves et les plus froids, comme l'étincelle dans le caillou? Certes, nous sommes pour notre part très-paisible et très-pacifique; ne voilà-t-il pas pourtant que l'ivresse du combat nous gagne aussi; que la voix du raisonnement est étouffée en nous par un grand cri féroce, et que nos narines se dilatent à cette odeur de guerre qui enivre. O homme! brute pour trois quarts et demi, et ange pour le reste! Aussi, le moyen de rester calme. Nous sommes en Afrique. Devant nous s'élève une montagne, dont la pente est d'une effrayante rapidité. La crête est couronnée par une redoute qu'il s'agit d'enlever. Oh! la fureur enflamme bien tous les regards. Vous comprenez : le premier jour, on se bat par amour du pays, ou peu s'en faut, le second jour, on se bat par haine personnelle. La lutte amène l'irritation. Deux amis qui essaient leur force en viennent souvent à se battre. Enfin, Arabes et Français s'en veulent : Dieu sait pourquoi. Rien ne saurait vous donner idée de l'élan, de la fougue de nos soldats, — zouaves et tirailleurs de Vincennes; — c'est un torrent qui tombe en montant. Il y en a que le feu ennemi renverse et fait rouler; d'autres qui, traversés par un coup de feu, se plient en deux comme une tige de blé qu'on casse; mais rien ne peut arrêter cet ouragan d'hommes, cette trombe bleue et rouge, qui porte le tonnerre dans son sein. Les clairons sonnent, les sabres reluisent, les yeux sont pleins de sombres étincelles. A droite et à gauche, deux autres colonnes prennent à revers les retranchements arabes. Encore un moment, et ces

trois jets de lave enflammée se réuniront; encore un moment, et le pavillon tricolore flottera sur le piton et les crêtes du Teniah de Moujaïa. Voilà donc une véritable bataille ; un mot qu'on lit couramment, et dont on comprend le sens, et non pas un épisode isolé, c'est-à-dire une syllabe sans commencement ni fin. Que vous dire de M. Bellangé que vous ne sachiez déjà ? Si une partie de notre impression a passé dans ce que nous venons d'écrire, à quoi bon répéter que le peintre a du mouvement, de la couleur de l'énergie, et qu'il pourrait lui dire aussi :

J'aurais été soldat, si je n'étais poete.

Il nous semble que l'émotion est le seul raisonnement qui ne trompe jamais.

GEFFROY.

Si vous le voulez, d'une bataille, nous allons passer à une autre. Voyez ces personnages si bien mis, tous souriants, tous bons amis; ce sont des gens qui se battent bien aussi, allez ! Pas de jour où ils n'engagent d'escarmouche. Leur chemin est dominé par une redoute, dont ils s'emparent tour à tour, et à laquelle ils font faire un rude service. Ce sont les comédiens de la Comédie Française. Savez-vous pourquoi vous les voyez si calmes, c'est qu'ils sont devant le public, et qu'ils ont pris chacun la physionomie de leur principal rôle. Si l'on pouvait fermer un rideau sur eux, comme toutes ces expressions-là changeraient, à commencer par le sourire de Célimène! Pourquoi Mme Dorval, qui, — puisqu'on ne veut pas du drame, — serait, pour l'art faux et ennuyeux, bien plus grande tragédienne que Mlle Rachel, pourquoi Mme Dorval n'est-elle pas là? Et Dupont, la vive soubrette! Ah! messieurs et dames, vous souriez tous d'une façon charmante; mais il vous manque celle qui pleure, et celle qui rit. Donnons pourtant de grands éloges à M. Geffroy. Il a admirablement saisi le caractère de ces talents si variés, ce sourire de Mars dont nous parlions tout à l'heure, sourire divin, l'espièglerie d'Anaïs, l'intelligence alerte et friponne de Monrose, le froncement de sourcil de Mlle Rachel, l'élégance fine de Mlle Plessis, et les manières titrées de Firmin. C'est là un tableau peint avec soin par un homme d'esprit et un gracieux artiste, qui, tous deux, se sont entendus à merveille.

Portes de fer
Les Soldats attaquant la seconde muraille
Maison du Roi

A. Danais del.

BARON, FRANÇAIS, C. NANTEUIL.

Voilà trois peintres qui n'ont pas encore ce qu'on appelle en peinture le style, mais qui ont un style à eux, des tournures singulières de pinceau, si cela peut se dire, une façon originale et particulière de rendre la nature, ce qu'en art enfin, on appelle une *manière*. C'est là un mérite bien dangereux. La voie où se trouve le peintre ressemble à ces étroits sentiers jetés comme une ceinture aux flancs des hautes montagnes, dominés d'un côté par un escarpement abrupte, rongés de l'autre par un abîme. L'escarpement c'est le *naturel*; l'abîme c'est l'*exagération*. Watteau a commencé par voir la nature d'une certaine façon qui lui était propre, puis il s'est passé du modèle, et la *manière* l'a conduit à la *convention* d'où il n'est plus sorti.

Ce n'est pas que MM. Baron, Célestin Nanteuil et Français en soient là; tant s'en faut, mais ils doivent se tenir bien en garde, se cramponner à la nature contre leur propre originalité.

— Disons tout d'abord que l'*Enfance de Ribera*, par Baron, est un tableau ravissant d'élégance et de poésie. Une terrasse dont le mur crevassé çà et là est parsemé et fleuri de briques rouges; dans l'ombre tiède, une fontaine froide, quelques détails d'architecture dévastés, noircis, moussus, une vétusté royale digne d'un pays où le soleil est poëte et ronge les monuments de l'homme en les embellissant, quelques arbres qui font parasols, un ciel d'un bleu foncé brodé de quelques festons blancs, voilà ce paysage, paysage où l'art et la nature sont également somptueux et choisis, paysages de contes de fée, où Peau-d'âne aimerait à laisser traîner les queues de ses robes couleur du soleil, couleur de la lune et couleur du temps. L'Espagnolet dessine, adossé contre cette terrasse. On devine, au caractère de cette tête jeune et déjà sévère, la sombre imagination du futur élève de Michel-Ange de Caravage. Les autres personnages, ceux qui sont couchés sur le premier plan, celui qui se penche pour regarder, sont d'une vérité de pose et d'une élégance d'ajustement vraiment exquises. M. Baron peut devenir un grand artiste, s'il se défie beaucoup de cette imagination qu'il a, et qui est quelquefois plus riche, plus merveilleuse que cette humble et charmante nature. Les fleurs artificielles sont plus belles que les fleurs des champs.

— Célestin Nanteuil a senti le besoin de se retremper un peu dans les étu-

des de la nature. Son *Intérieur d'une forêt* a été vu et rendu sagement. Une mare miroitante avec un collier de roseaux qui frissonnent, un massif d'arbres roussis au bord, un soleil oblique qui déchire aux ronces et aux troncs d'arbres son voile fauve et lumineux, une herbe rase, drue, où perle l'humidité.

— M. Français intitule son tableau *Jardin antique*. Qu'est-ce que c'est qu'un jardin antique? Est-ce un jardin de Rome avec ses dieux Pan et ses berceaux? Est-ce le jardin que Dagobert aimait à cultiver à la pointe de la Cité, avec ses treillis et ses osiers? Dans le jardin de M. Français, il n'y a qu'une nappe d'eau qui coule et une forêt d'arbres vus en dessous. Ce pêle-mêle de branches et de feuilles où le jour ne peut détacher de grandes masses d'ombre et de lumière, ce papillotage de points scintillants où l'individualité de couleur et de feuillage se perd, sont d'un effet original et charmant. Comme M. Français tenait un peu trop à cette idée de jardin antique, il a, nonobstant la grande fraîcheur de l'atmosphère, couché sur l'herbe humide, précisément au bord du ruisseau, une femme à moitié nue. C'est une grande imprudence. Mettez que cette femme est une folle, et qu'il ne soit aucunement question de jardin antique, et vous reconnaîtrez que ce paysage est une étude dont la hardiesse serait encore un mérite si elle n'était si bien justifiée par l'habileté de M. Français, surtout pour les arbres. Il est de ces peintres qui ressemblent à Philémon : ils étendent leurs bras, et leurs mains se couvrent de feuillage. Heureusement que la métamorphose s'arrête là.

WINTERHALTER.

Que ces peintres sont heureux! Vous, romancier, vous, poëte, que de peine vous avez à donner une forme quelconque à ces vagues apparitions qui passent dans vos rêves. Comme la dame Blanche, ces ombres restent toujours indécises, vaporeuses, et surtout fugitives. Combien vous coûtent de sueurs et de gestation, ces enfantements idéals que vous appelez des créations. Avant qu'une héroïne de roman naisse toute armée de ses charmes, et de ses vertus, et de ses caprices, et de ses amours, ô nouveaux Jupiters! combien de temps l'avez-vous portée dans votre cerveau douloureux! Le peintre, lui, peut marcher insouciant, le front libre et le cœur léger ; qu'il

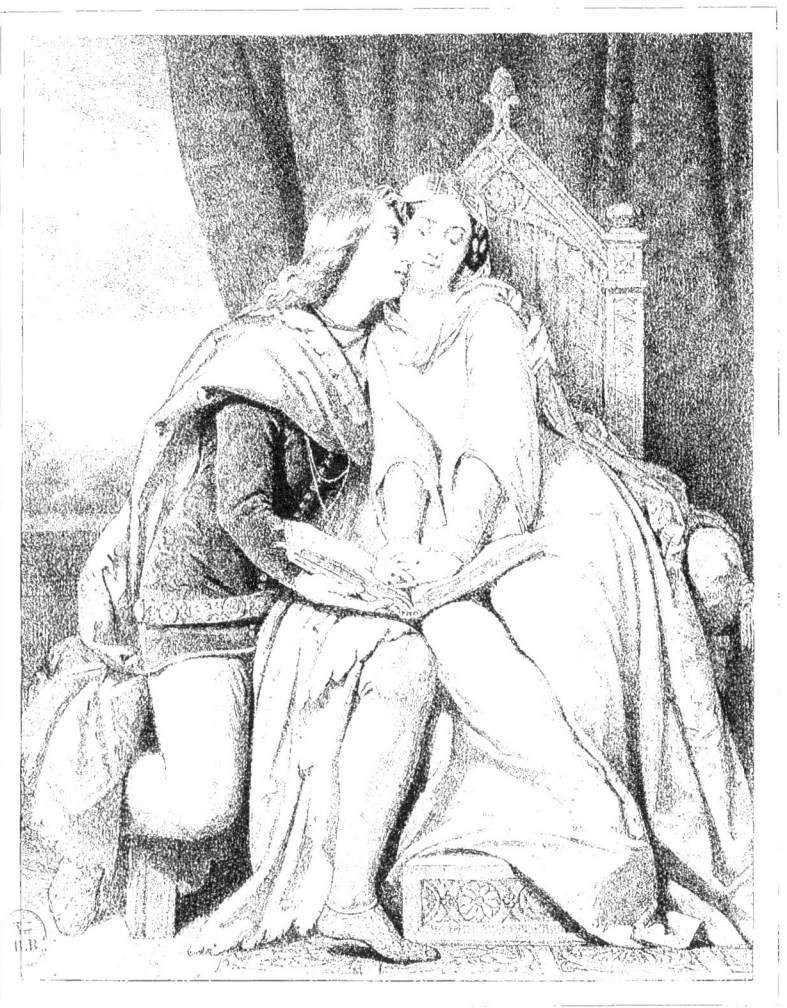

Françoise de Rimini

sache imiter le satin blond ou noir des cheveux, le velouté doux et humide d'une peau fine; que l'étincelle d'un regard, par un échange magnétique, puisse, traversant son âme, venir se fixer à la pointe de son pinceau, tout est dit; il n'a pas besoin de se rompre la tête davantage. En un coin de ce monde, grandissent quelques belles jeunes filles qui lui sont secrètement promises. Depuis vingt ans, Dieu, le joyeux soleil, l'amour d'une mère, travaillent pour lui; c'est à qui apportera à la belle ignorée un charme, une élégance, une grâce de plus; chaque jour donne plus d'éclat à son teint, plus de fine souplesse à sa taille, plus d'expression à ses yeux; le Temps, de sa main lente et douce, lui met sur les joues un fard qui durera pendant toute sa jeunesse. Les joies de la famille, les mutineries de jeunes filles, les pressentiments d'amour, ont tour à tour frappé ce frais visage de leur balancier insensible et délicat. Si bien qu'un jour, le peintre, pensant à toute autre chose, on lui présente cette héroïne, telle souvent que son imagination n'aurait osé la rêver. Elle est peut-être la fiancée ou la femme d'un autre, mais elle est aussi la fiancée de sa gloire.

Ces réflexions nous viennent à l'esprit à propos du portait de S. A. R. la duchesse de Nemours, peint par Winterhalter. N'est-ce pas une heureuse fortune (le mot bonne fortune est trop terrestre) que d'avoir de pareils modèles, qui viennent, vêtus de satin blanc et de dentelles, s'unir à vous pour cet ascétique et sublime mariage de la beauté et de l'art? L'auteur du *Décaméron* s'est montré digne d'être ainsi choisi entre tous. Je ne m'écrierai pas sur l'habileté prodigieuse avec laquelle il fait le satin et la dentelle; je garde cette ressource pour ces artistes qui, dans un portrait, ne font pas autre chose. La tête, dont le peintre a su comprendre le sentiment, est bien dessinée. Il y a peut-être trop de reflets brillants dans les cheveux. Cela miroite et écrase la physionomie. Les mains sont frappées de mille détails gracieux et délicats, et ont du ressort. Derrière la duchesse, il y a des roses ravissantes de fraîcheur. En vérité, M. Winterhalter, vous partiez peut-être pour l'Italie, quand une si belle surprise vous appela aux Tuileries; mais semblable occasion ne s'offre pas deux fois; et maintenant, n'allez-vous pas continuer votre voyage en songeant au *Décaméron?*

RÉMOND ET MEISSONIER.

M. Rémond a fait un paysage historique, M. Meissonier une scène d'intérieur ; l'un de ces tableaux est prodigieusement grand, l'autre, prodigieusement petit ; aussi, ne sachant dans quelle catégorie les classer, nous les avons réunis. Ce sont deux extrêmes, ils se touchent.

Les joueurs sont assis autour d'une table de bois de rose où est posé l'échiquier. La chambre est close, pleine de bien-être, boisée, ornée de microscopiques gravures dans des cadres antiques de bois noir. Les personnages, qui sont dessinés et finis avec une patience de brodeuse, sont, en dépit des détails minutieux, faits avec une expression et une largeur surprenantes. La *Partie d'échecs* ressemble à ces mordants quatrains de nos pères, où chaque mot cachait une malice, et qui en disaient plus qu'ils n'étaient gros. Que de volonté, que de persistance, que de combinaisons dans ces fronts taillés carrément et que le calcul plisse ! On a beaucoup dit de ce tableau qu'il rappelait les reproductions du daguerréotype ; ce sera vrai quand le daguerréotype aura de l'esprit, de la couleur et du sentiment. Ce petit tableau est charmant de vérité.

Nous ne pouvons en dire autant du gigantesque paysage qui représente *Élie sur le mont Carmel*. Le prophète a, devant le peuple d'Israël et les prêtres de Baal, fait couper un bœuf par morceaux. Le feu du ciel dévore l'holocauste. Or, le feu du ciel est représenté par un rayon poudroyant qui glisse à travers les branches d'un cèdre, et ne pourrait rien enflammer qu'avec le secours d'une lentille. Un ciel bleu et rayonnant éclaire cette scène. Cependant, que dit l'Écriture : « La pluie après une sécheresse de trois années) tomba avant qu'Élie fût rentré en sa maison. » Ne vous semble-t-il pas évident que ce ciel est un contre-sens beaucoup trop azuré, et que le feu céleste n'était autre chose que ce qu'on appelle communément la foudre ?

Pour notre part, nous ne faisons pas volontiers bon marché de la vérité historique. Nous ne voulons point d'adoucissements aux drames terribles. Dans l'Écriture, la vengeance céleste tombe sur les fronts coupables avec les carreaux enflammés ; ce sont les anges qui descendent ces échelles d'or qu'on nomme des rayons.

Une fois nos réserves faites, il faut reconnaître dans ce paysage une faci-

SALON DE 1841
H. Baron

l'Enfance de Ribéra.

lité prodigieuse, brillante, trompeuse toutefois, une certaine magnificence de décoration et de belles études d'ateliers.

Pourquoi avons-nous réuni ces deux tableaux ? c'est qu'il nous semble qu'on sacrifie trop souvent ces toiles formidables à des miniatures. Là, toutes les qualités sont éparpillées sur un vaste espace ; ici, elles sont concentrées sur un seul point. Le même soleil qui frappe un pan de mur et une goutte d'eau éclaire l'un d'une teinte jaune, pâle et monotone, allume l'autre d'une flammèche éblouissante.

MULLER ET CHENAVARD.

Entre les topazes blanches et les diamants, il n'y a guère que la différence d'une étincelle ; entre le talent, c'est-à-dire l'art qui peut et qui ne sait pas encore, et le génie, c'est-à-dire l'art qui peut et qui sait il y a peut-être moins encore si vous le voulez ; mais, si peu qu'il y ait, grande est la différence des hardiesses qui leur sont permises.

Eh bien ! la *Promenade d'Héliogabale à Rome* était, ce nous semble, un sujet trop hardi. Sans doute, la jeunesse surtout comprend ces fougues insensées, ces élans sublimes de l'orgie, l'ivresse d'un pareil triomphe. Aussi, ce tableau devait être ébauché à vingt ans, pour n'être fait qu'à quarante ans. L'empereur, monté sur un char auquel des femmes nues sont attelées, est entouré d'un cortège d'hommes et de femmes ivres qui se ruent sur son passage avec des cris et des contorsions. La marche est singulièrement ouverte par un chien qui aboie. Il y a certainement, dans ce tableau, de l'énergie, du mouvement, du délire ; quelque chose d'irrésistible et de forcené ; je ne sais quelle sauvage ivresse qui vous étourdit d'abord et vous donne des éblouissements. Mais quand le raisonnement a repris un peu son équilibre, rien ne le satisfait. Ici, sur le premier plan, c'est un homme qu'on dirait de bois taillé à facettes ; là-bas, c'est une femme dont les jambes sont trop courtes ; toute cette population est infirme de quelque côté. Le sol, jonché de fleurs, ressemble à un tapis d'église. Au froid compas de l'analyse, rien n'existe de ce qui, au premier regard, avait tant de fougue et de passion désordonnée.

Que si M. Muller avait dit son dernier mot, nous prendrions plus de ménagements dans notre critique. Nous ne sommes indulgents que pour les

hommes vulgaires. A l'herbe qui pousse à tous les coins, nous ne demandons pas des roses ; mais à qui pourrait méditer, étudier les maîtres, jeter la chaîne des savantes traditions à ce lion bondissant et sauvage qu'on nomme imagination, nous reprocherons toujours cette impatience et cet esprit d'aventures qui compromet l'avenir.

Pour M. Chenavard, c'est autre chose. Voilà un grand coupable, selon nous, parce qu'il pèche sciemment et par système. Son *Martyre de saint Polycarpe* a toute la brutalité d'un paradoxe altier et qui ne veut pas entendre raison. Les couleurs les plus outrées s'y heurtent à l'envi ; pas une dégradation harmonieuse ; pas une teinte de transition ; c'est une bataille de tons criards, dont l'un veut l'emporter sur l'autre par l'exagération. Les rayons lumineux eux-mêmes sont en débandade complète ; ils arrivent de tous les côtés à la fois. Voici un homme rouge vêtu d'une tunique verte aux reflets jaunes ; plus loin, voilà un cheval de bois fauve. Entre le ciel et la terre, voyez-vous voleter ces petits anges aux ailes vertes, bleues et lilas ; levez les yeux : le ciel s'ouvre, un ciel chocolat dans lequel chantent des séraphins aux longues robes vert-clair, aux pieds d'une vierge habillée de rouge et de bleu. Et pourtant si vos regards ne sont point fatigués encore, vous serez tout surpris de découvrir que la tête du saint monté sur le bûcher est vénérable et belle, que la femme qui se cache les yeux pour ne point voir le supplice est d'une pose admirable ; que le visage de la Vierge est vraiment empreint d'une sérénité et d'une douceur célestes. Pourquoi faut-il que tous ces personnages qui nous intéresseraient portent à un point plus féroce encore que les négresses le goût des couleurs tranchantes ? Le moyen de s'attendrir sur des gens qui sont ainsi vêtus et qui par les diverses couleurs de leurs peaux, semblent un échantillon de toutes les races humaines ! Non ce n'est point là de la couleur ; pas plus qu'un cri n'est une harmonie ; pas plus qu'une douleur n'est une jouissance.

CABAT, ALIGNY, COROT, FLANDRIN, DE LA BERGE, DIDAY, CALAME.

On doit étudier la nature, et puis la nature, et encore la nature ; mais, après l'avoir étudiée, il faut apprendre à la voir. Style, harmonie, couleur, minutie des détails et largeur des ensembles, tout est en elle parce qu'elle est complète. Il n'y a que nos regards qui soient incomplets. Les uns et les

SALON DE 1841

Paysage (Souvenir)

peintres genevois sont de ce nombre) voient trop bien; — oui, ils ont de trop bons yeux. Pas un brin d'herbe, pas une dentelure de feuilles ne leur échappe ; aussi leurs paysages ont toujours deux parties comme les paysages de théâtre; le premier plan qui est découpé, et le second plan qui est peint sur toile. D'autres ne voient pas assez bien ; ils saisissent les grandes lignes harmonieuses; mais, si ce bouleau fait briller au soleil comme les pendeloques d'un lustre ses feuilles sonores doublées d'argent, si cette pelouse verte est de luzerne ou de gazon, ils n'en savent rien, ou du moins ils n'en disent rien.

Se tenir sagement entre ces deux extrêmes est plus difficile peut-être que de passer ce pont formidable promis par Mahomet à ses croyants, et qui se compose du tranchant d'une lame.

— Cabat, qui avait été séduit par l'école sévère du Poussin jusqu'à lui sacrifier son libre arbitre, a voulu, cette année, être vrai à ses risques et périls. Ce jour-là il se trouvait en Normandie. Si nous étions en pleine mythologie, j'imaginerais que les amadryades du lieu, venant à lui au moment où il prenait son pinceau, lui auraient tenu ce langage : « O peintre! n'employez pas pour nous de ces tons roux que vous employez si bien. Nos campagnes à nous sont toujours vertes, toujours vertes jusqu'à ce qu'elles soient blanches. Nos feuilles ne sont pas brûlées par le soleil; elles sont noyées par la pluie. »

Si bien que M. Cabat a fait ce paysage de Normandie tel qu'il l'a vu, une masure zébrée de poutres, une mare et des canards, un moulin à eau, des peupliers et de gras pâturages ; c'est bien modeste. Mais voilà ce que j'appelle un paysage vrai et historique.

Le second tableau est un intérieur de forêt : des bûcherons abattent un arbre. Au milieu d'un sombre massif s'enfonce un chemin lumineux dans l'éloignement, tout rayé de soleil, et d'une profondeur admirable : seulement les arbres semblent être tous de la même espèce.

— Le paysage des *Bergers de Virgile*, par Aligny, est d'un ton chaud et lumineux ; mais l'on s'étonne que dans un pays où le soleil a tant de force, ces hommes nus soient restés si roses et la végétation si fade. Comment vous dire que cette peinture, qui se distingue par un arrangement exquis, et par un soin si extrême, a cependant un peu la naïveté d'aspect des sujets qu'on peignait autrefois sur les papiers de tenture ? Nous préférons à ce paysage la *Vue prise à Tivoli*, un chemin inondé de soleil, une procession,

un prêtre avec une bannière et quatre enfants qui tiennent les cordons ; ou bien encore ces maisons italiennes blotties dans un paravent de roches blanches, fermant leurs stores au soleil avec câlinerie, comme les chats ferment leurs yeux, et, sur le devant, cette source fraîche où de brunes jeunes filles viennent remplir leurs amphores ; et surtout la *Villa italienne*, de beaux arbres qui profilent leurs branches sveltes et flexibles et penchées sur un ciel lumineux ; sur le côté, la *Villa* que le soleil inonde : sur le premier plan, dans l'ombre tiède et transparente, à l'abri de l'indiscrétion des regards, et — pudeur charmante — de l'indiscrétion des rayons, une femme qui se baigne.

— L'heureux homme que ce Démocrite qui riait tant de la misère et des vices des Abdéritains... Oh! oui, si la vie ne faisait pas pleurer, elle ferait bien rire. Mais pour l'élève de Leucipe, vivre aujourd'hui, ce serait métier trop rude ; son rire deviendrait un véritable râle par ce temps où les grands mots sont les échasses des petits penseurs et les grands vices les échasses des petites nullités.

Donc le rire ne le quittait pas : cet homme était fou de sagesse. Les Abdéritains, qui ne se soupçonnaient pas si comiques, envoyèrent chercher Hippocrate. Quand le médecin arriva, Démocrite était

<div style="text-align:center">Sous un ombrage épais assis près d'un ruisseau.</div>

C'est ce moment que M. Corot a choisi : le maître d'Épicure est à l'ombre. Le second plan est traversé par le soleil. Le paysage est calme. La chaude silhouette des arbres se détache avec mille fourmillements sur le fond lumineux.

Au philosophe qui rit succèdent les philosophes qui dansent. Le golfe napolitain ouvre ses bras caressants à la mer tiède et azurée. Quelle est l'heure du jour, le soleil n'en dit rien. Quoi qu'il en soit, un jeune homme et quelques contadines dansent ensemble une saltarella, qui n'a pour spectatrices que les fraîches fleurs d'alentour, des dames tout aussi parfumées que les nôtres, je vous assure. Cette danse est encore une manière de philosophie, d'autant plus que le paysage, un peu terne, inspire plutôt la tristesse que la gaîté. Ces deux tableaux sont pensés, vus avec la simplicité rare de l'homme qui aime la nature et qui la voit belle. Tant pis pour ceux qui cherchent dans ses paysages les qualités banales qui font le succès d'au-

SALON DE 1831
Aliguy

Une Villa italienne

tres paysagistes : ils ne comprennent pas l'élévation du talent de M. Corot.

— M. Paul Flandrin est un de nos grands paysagistes, ou du moins peu s'en faut. Ce gazon, pour être vrai, est encore d'un tissu trop serré et trop ras; ces arbres, d'un si heureux effet, semblent encore, de près, comme des lustres d'église, enveloppés de serge verte. Mais comme style, c'est admirable. Quand on est si près de la perfection, on ne peut pas ne pas l'atteindre. Puis où trouver plus d'harmonie, une atmosphère plus rayonnante, des ombres plus lumineuses que dans ces paysages? Comme vous suivez bien l'histoire du moindre rayon qui, d'aventure, frappe ce tableau; ses scintillements, sa dégradation douce, et dans l'obscurité où il se meurt, ses derniers soupirs, c'est-à-dire ses derniers reflets! Ces tableaux-là sont la *tragédie du paysage*; tout y est sévère, grandiose, compassé, cependant la vérité n'est pas si noble que cela.

Celui des paysages de M. Flandrin que nous préférons, est son *Saint Jérôme*. Le saint est sans doute retiré dans cette solitude de Bethléem où il écrivit contre les hérétiques, et surtout contre les origénistes. Une humble croix faite avec deux bâtons s'élève près de lui. L'horizon est sévèrement arrêté par une ligne de rochers jaunâtres qui, dans l'ombre, semblent tout couverts d'améthystes. Aux pieds du saint, bruit une source profonde dont l'eau limpide semble être doublée d'une feuille d'or.

Le *Paysage* et la *Vallée* sont aussi d'admirables tableaux; mais, si nous aimons les rochers, quand il y a lieu, nous ne voulons pas, à propos d'herbe, des rochers planes, et à propos d'arbres, des rochers sculptés

— Avec M. de la Berge nous allons tomber dans l'excès contraire; s'il vous prend fantaisie de dépouiller cet arbre feuille à feuille, vous pouvez vous contenter. Cet artiste-là a deux loupes pour prunelles. Combien peut-il entrer de brins de paille dans une couverture de chaume, ou de cheveux dans une chevelure? Pour peu que vous soyez curieux de ce détail statistique, je ne vous demande qu'un peu de patience, il ne s'agit que de compter. Et pourtant que de chaleur dans ce paysage! Voyez ce pan de chaumière plongé dans l'ombre, cette porte ouverte sur cette chambre profonde, et ce vieillard sur le seuil du logis Cela est vrai, coloré, plein d'animation.

Nous ne voulons certes pas de mal à M. de la Berge, mais, si sa vue s'affaiblissait, il deviendrait un bien grand peintre.

— M. Diday est genevois par excellence, c'est-à-dire qu'après avoir jeté un

rapide coup d'œil à l'ensemble d'un paysage, il se prend à ramper dans les herbes pour y observer les moindres filaments de ces humbles graminées. Cette expédition botanique achevée, de branche en branche il grimpe jusqu'à la cime des pins alpestres, et emporte, dans je ne sais quel magique étui, toutes ces longues aiguilles vertes et pointues dont l'arbre se hérisse. Puis il se souvient vaguement de l'aspect général, et fait son paysage. C'est surtout à lui que s'applique ce que nous disions du plan en relief et du plan peint sur toile. Du reste, à l'en croire, la Suisse est bien le plus monotone de tous les pays : quelques pins froids et sombres des terrains sombres, un torrent froid et un ciel sombre et froid ; vous savez, de ces *ciels* qui ressemblent à du papier écrit sur lequel il a plu.

— M. Calame, élève, ce nous semble, de M. Diday, a quelques défauts de son maître et beaucoup de qualités qui sont à lui. D'abord il comprend le soleil. Sa vue prise dans la *vallée d'Ausasca* a de la chaleur et une grande fermeté de touche. Ce massif d'arbres roussis, ces terrains gras et fourmillants sur lesquels de splendides rayons jettent encore une gaze diaphane et dorée, vous réjouissent le cœur ; et, pour faire tant que de contempler ces éternels pins, cet éternel torrent et ces éternels nuages noirs, nous nous arrêterons plus volontiers, en dépit des premiers plans toujours filandreux, devant cette *Vue des Hautes-Alpes* prise après un orage. Hélas! ô peintre genevois! où est donc cette Suisse que l'Opéra-Comique nous a promise? Serait-ce chimère que ces chalets, ces Kettlys et ces Bettlys dans la foi desquels nous vivons? Non, dans ce paysage, il y a un chalet ; mais il est brisé! les pins sont hachés par la tempête ; et le nuage dont je vous ai parlé — grand Dieu! qui nous délivrera de ce nuage — rase la terre avec ses deux grandes ailes sombres. Mais il n'y a donc pas de soleil, de maisons entières et d'amoureux dans ce pays?

ÉMILE LAFON, CH. HUGOT, MONDAN, JOURDY, BONNEGRACE, COURT, CABASSON, SIMON, GUÉRIN, THÉVENIN, MAUZAISSE, SAVINIEN PETIT, CAMINADE, PÉRIGNON, BOUTERWECK, RIBERA, CORNU, HAUSSOULIER, PERLET, FRANCHET, GIGOUX, DARONDEAU, M^{me} DE SENEVAS DE CROIX-MESNIL.

Dans ce siècle où nous sommes arrivés à un morcellement infini de la propriété territoriale, on pourrait dire que le génie se morcelle aussi et se

SALON DE 1841.
C. Fortin

Le Goûter.
Avu repas le pauvre attend respectueusement, et laisse d'abord passer la prière.
(Émile Souvestre.)

divise en une foule de petits talents. Le bien est maintenant tout à fait vulgaire ; il n'y a que le sublime et le mauvais qui se fassent rares.

Toutefois, nous voulons être juste. Si nous parlons de celui-ci, pourquoi ne pas parler de celui-là. Nous citerons donc beaucoup de noms, bien que la phrase bouillonne et murmure à toutes ces syllabes rocailleuses qui ne se prêtent que fort mal à l'arrondissement des périodes.

Figurez-vous donc un voyage en bateau à vapeur, mais, au lieu des saules et des prairies de la rive, des scènes d'histoire, des tableaux religieux, des portraits, etc.

M. Emile Lafon a mis de la grâce et une certaine coquetterie dans son tableau d'*un Ange présentant à l'Enfant Jésus la couronne d'épines* ; mais comme nous n'avons pas de renseignements sur la façon dont sont faits les anges, ni sur la lumière qui les environne, nous lui conseillerons fort de faire ces célestes envoyés en chair et en os, au lieu de les tailler dans l'albâtre, et de renoncer à cette atmosphère violette, du moins jusqu'à nouvelle instruction.

La *Sainte Rosalie*, de Charles Hugot, est belle mais peu exaltée. Sa foi est trop tranquille, ce nous semble, et sa robe est d'un rose bien coquet. Mais quand ce ne serait pas sainte Rosalie, le grand malheur ! c'est une femme charmante à genoux, cela ne suffit-il pas pour nous toucher ? Le paysage est admirable.

Citons la *Madeleine*, de Mondan, et la *femme qui met ses boucles d'oreille*, de Jourdy ; le dessin du tableau de ce dernier est correct et chaste comme la statuaire antique, d'un modèle souple et gras, et d'une belle exécution.

La Nuit chassée par l'Aurore, cela ne prête-t-il pas plus à la poésie qu'à la peinture ? Une belle femme, la tête couronnée d'étoiles, plongée toute nue dans l'ombre bleue et touchée légèrement par le dos d'une teinte rose, est-ce bien la nuit ? La Mythologie, qui s'entendait assez bien à ces sortes de rêveries, avait donné à sa déesse une tunique toute ruisselante d'astres. C'était un peu plus chaud ; car le métier est rude de courir dans l'ombre froide des nuits, poursuivi par les doigts de rose de l'Aurore, qui vous secouent sur l'épaule des gouttes de rosée. Ce tableau de M. Bonnegrâce est une jolie étude.

Il était dit que Saint Louis, le pieux monarque, ferait du bien après sa mort. Le *Saint Louis* de Court rachète le *Paysan Russe* du même peintre.

Il fallait une aussi grande intercession à un aussi gros péché. Oui, cette tête de Saint Louis est belle et expressive; et, de même que les croisades endurcissaient les hommes et les arrachaient à une molle et perfide existence, de même ce tableau, croisade dans un genre vraiment sérieux, a arraché M. Court à cette molle et perfide facilité où son talent se corrompait. Ce Saint Louis est un pas vers l'art; mais M. Court avait marché à reculons. Ah! le Paysan Russe! Chut! la rémission est accordée. Et le *Saint Isaac*? Il faut le comprendre dans l'amnistie. Nous retrouverons M. Court aux portraits.

Quant au *Saint Louis* de M. Cabasson, nous avons à deux fois consulté le livret; nous ne pouvions en croire nos yeux. Saint Louis rouge de cheveux, saint Louis laid, saint Louis vieux en 1248! comme les historiens sont trompeurs!

M. Simon Guérin, dans son épisode de la destruction d'Herculanum, a éclairé cette scène de lueurs rougeâtres, et il a eu raison. Sans cela, le tableau était impossible. Mais ce qu'il dut y avoir de plus effrayant dans cette catastrophe, c'est que, selon Pline, l'obscurité fut presque constamment profonde. Les malheureux, comme l'a dit Delphine Gay,

<small>Recevaient à la fois et la tombe et la mort,</small>

une pierre sépulcrale qui leur venait en poudre. Il y a du mouvement dans ce tableau, une certaine énergie de désespoir, une couleur harmonieuse, mais une exécution lâchée.

Rarement la Madeleine a été plus belle que dans le tableau *le Christ apparaissant à Marie-Madeleine sous la forme d'un jardinier*. M. Thévenin a compris que Madeleine doit être le type le plus parfait de la beauté, parce qu'elle réunit l'amour et la chasteté. Une sainte vierge et martyre est toujours un peu vieille fille. Quant au Christ, il est jardinier parce qu'il tient une bêche. J'imagine que les jardiniers du pays auraient été fort embarrassés de cette majestueuse draperie qui le couvre.

Un mot seulement du *Philippe-Auguste* de Mauzaisse : des murailles de papier et des personnages de carton.

Si M. Savinien Petit a fait le pari de gâter un beau et élégant dessin par la couleur la plus ridicule qui se puisse trouver, il a gagné. Le paradis terrestre qu'il a fait à son *Ève* est un véritable enfer, si Ève a du goût; c'est un enfer vert.

Sainte Elisabeth, Reine de Hongrie.

Dans une de ses promenades rencontre un petit mendiant qu'elle amène à son Château.

— *La Mort de la Vierge* par Caminade, est un tableau froid. Toutes les têtes se ressemblent et sentent le modèle. Les personnages sont rangés avec symétrie, l'un ne pouvant cacher l'autre, comme des cartes qu'on dispose dans sa main. Ce tableau a un aspect beaucoup trop prix de Rome.

— Le *Jésus au jardin des Oliviers*, de M. Pérignon, est un peu trop vieux. L'ange est beau, à cela près qu'il ferait un gentil hussard. Quant à *Roger et Angélique*, du même peintre, un pareil sujet était bien hardi; on trouve bien des hippogriffes qui s'élancent dans les airs et galopent à travers ciel; mais l'imagination est une monture beaucoup plus rétive et qui vous laisse parfois en route.

— Vous vous rappelez le *Désert* de Biard, avec ce ciel qui du rouge arrivait au bleu, en passant par toutes les dégradations des nuances orangées; M. Bouterweck a placé dans ce même désert la *Rencontre d'Isaac et de Rébecca*. Ce tableau a de belles qualités. La tête d'Isaac est belle et expressive.

— Ribera, quel nom lourd à porter! Ce peintre a donné une *Assomption*. La Vierge est une femme de théâtre, et les anges feraient des coryphées d'Opéra.

— La *Reddition d'Ascalon à Baudouin III, roi de Jérusalem*, est un tableau sagement médiocre. Que M. Cornu se rappelle le portrait qu'il a fait de lui-même, et qui est d'une peinture vraie et supérieure. Nous qui nous le rappelons, nous sommes sévère pour le tableau de cette année.

— Voilà donc un *Bacchus antique*, un Bacchus jeune et chaste, un Bacchus indien! Quel pli voluptueux dans ces lèvres! quelle ivresse douce et reposée dans ce regard! quelle virginité dans ces chairs! quelle dégustation intelligente! Silène était l'esclave du vin, mais Bacchus en était le Dieu. Il le savourait, oui; mais il le dominait. Cette tête seule donne une haute idée du talent de M. Haussoulier.

— Le *Jésus dans les blés*, de M. Perlet, est froidement bien; la tête du Christ est plus querelleuse et sophistique que divine et charitable.

— Une excellente étude, c'est le *David* de M. Franchet. La tête du farouche Philistin nous est depuis longtemps connue. Elle sert pour Holopherne aussi bien que pour Goliath ou saint Jean-Baptiste. Mais David est bien dessiné. Ces contours un peu mous, qui commencent toutefois à s'accentuer de vigueur, sont bien rendus. La tête a une certaine originalité sauvage qui plaît.

— Je ne saurais dire le caractère d'humble supériorité et de distinction que M. Gigoux a donné à sa *Sainte Geneviève*, toute la douceur et toute la noblesse qu'il y a sur ce beau visage. Sainte Geneviève était de famille illustre, selon M. de Valois. Dans ce tableau, comme dans celui du *Martyre de sainte Agathe*, M. Gigoux accuse un progrès évident. Seulement, il y a cette fatale couleur violette, qui est bien la plus rude ennemie qu'il puisse avoir. Elle embrouille et refroidit ses horizons, et il n'y a pas jusqu'à ces chairs si pures et si fermes qu'elle ne pénètre et n'imprègne de ses reflets morbides. Cette sainte Agathe, d'un si beau dessin et d'un modelé si gras, semble mourir empoisonnée. La belle et noble Vierge de Palerme n'inspirerait peut-être pas ces désirs charnels qui furent sa perte.

— La *Jeanne d'Arc* de M. Darondeau n'a ni inspiration ni patriotisme. Elle a l'air fort embarrassée du casque qu'elle tient sur ses genoux. Que Dieu lui soit en aide, car elle en a besoin!

— Mon Dieu, il ne faut pas grand fracas pour nous toucher. Voilà *deux Pèlerines* de madame Senevas de Croix-Mesnil, une vieille paysanne et une toute jeune fille, deux malheureuses, sans doute, qui, ployées par la fatigue, arrivent sous le porche de l'église. Elles ne pourront peut-être pas acheter de cierge ni de bouquet de roses blanches aux boutons d'argent; mais j'ai dans l'idée que la Vierge exaucera leurs vœux et s'attendrira sur leur infortune, grâce surtout à l'intercession habile de l'artiste.

DESTOUCHES, GRENIER, HORNUNG.

Quelle douce chose que la vie! Ah! dans une agréable ivresse, amis, prenons-nous la main et formons une ronde sous les lilas en fleurs Il n'est pas d'amants inconstants, de blessure sans une main charmante qui la ferme, ni de voleurs sans gendarmes. C'est consolant!

—Vous vous rappelez le jeune élève de l'école Polytechnique blessé, que deux jeunes filles portaient bien doucement sur un brancard. C'était le premier acte d'un vaudeville du Gymnase. Voici le second maintenant. Le blessé en est à sa première sortie. Comme l'aube, la vie qui renaît se trahit par une teinte rosée qui glisse sur ses joues creuses La jeune fille du brancard soutient le convalescent; les dignes et hospitaliers parents lèvent les mains au ciel, et

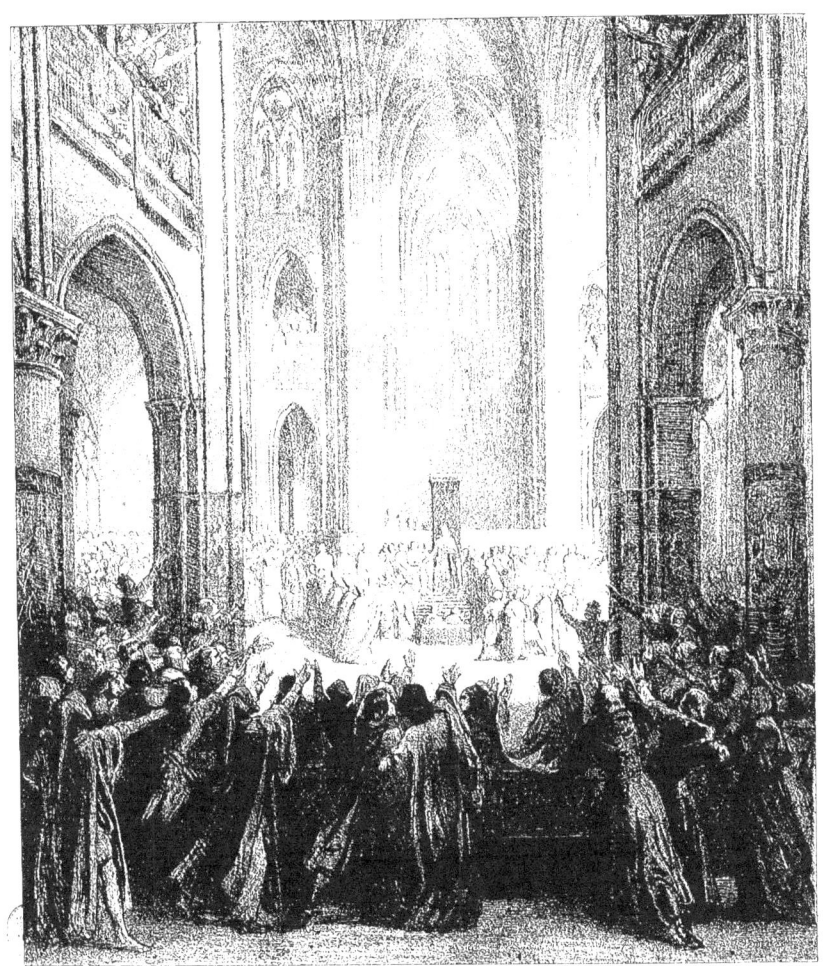

> Quand leur hymen s'apprête,
> Que la fête
> Soit complète, etc.

Ce petit tableau est gracieux, et, dans quelques parties, digne de Greuze.
— M. Grenier, lui aussi, devient bien sensible. En art, il faut se montrer plus méchant. Le moyen de s'intéresser au sort de cet enfant *enlevé par des saltimbanques*, quand des gendarmes paraissent à l'horizon! L'intervention du gendarme a remplacé celle des dieux antiques. Et pourtant, comme M. Grenier saisit profondément le caractère de ses personnages! Il est sans contredit au-dessus du vaudeville. Son *Mauvais Sujet* était de cette vérité saisissante, qui entre la cravache à la main dans les cœurs, comme Louis XIV entrait dans le parlement. Le saltimbanque insouciant qui allume sa pipe est également vrai; quant à l'enfant qu'on veut revêtir de haillons pailletés, il est bien têtu, bien carré pour qu'on le plaigne ; et puis ces gendarmes, qui font dire aux mères , *C'est bien fait*, ces gendarmes gâtent tout. Cette vie de grand soleil et de danse sur la corde, d'aventures, d'oripeaux et d'inattendu qu'on entrevoyait, se résout en un baiser maternel et une tartine de confiture.

— « Quoi! monsieur, vous n'admirez pas ces *ramoneurs*, de M. Hornung? — Hélas! non! — Qui rient si bien! — Heu! — Qui sont *plus heureux qu'un roi!* — Cela ne m'est pas prouvé. — Mais, enfin, qu'y trouvez-vous à redire? — La peinture en est sans harmonie, criarde, elle fait grincer des dents Cela est imité brutalement et sans poésie. Cette muraille brillante, ces prunelles rayonnantes, cette peau luisante, et ce verre frappé d'une lumière étincelante, font en somme une chose fort dissonante. Je ne puis mieux reproduire qu'avec les mots l'effet désagréable de ce tableau. Il y a des qualités de détail fort recommandables, mais l'ensemble est choquant, sans largeur, d'une vérité sale et sans idéal. C'est de la peinture rétrograde. — Cela n'empêche pas, monsieur, que ce tableau ne soit le meilleur du Salon. — Ah! »

Quant au portrait d'*un Octogénaire*, par le même peintre, puisque mon interlocuteur s'est éloigné, je vous dirai que c'est la caricature de la chair ridée, un plan en relief d'une figure vieille, où la physionomie se perd complétement.

DEBAY, LELEUX, FORTIN, LEGENTILE, DIAZ, A. DELACROIX, LÉPAULLE, WACHSMUT, CHACATON, LEPOITTEVIN, L. LEROY, M^{me} JUILLERAT, LAURENT DESTOUCHES, DE TAVERNE, DE LANSAC, BARKER, GROS CLAUDE.

Passons vite, le temps nous presse, une cloison entre nos pensées et nos yeux; ne faisons que voir.

Voilà deux tableaux à placer, nonobstant leur mérite, dans la salle d'attente des nourrices que nous envoient les départements. Deux femmes qui allaitent : de belles carnations, c'est tout ce qu'on pouvait mettre dans ces tableaux et tout ce que M. Debay y a mis.

Ne voilà-t-il pas toute une journée bretonne D'abord c'est le *Rendez-vous des chasseurs* au milieu des broussailles brûlées. Provisions qu'on met dans le sac, vieux fusil qu'on essaie, cage au furet, chiens qui courent dans les herbes. Puis le repas; et, avant, la prière, usage saint et antique. Ici on salue celui qui nous offre un mets; celui qui le donne, on l'oublie. Le repas terminé, quand l'homme a travaillé tout le jour pour laisser Dieu travailler la nuit, les aïeux se reposent; garçons et filles forment une ronde sauteuse et bruyante, aux fronts joyeux et tour à tour éclairés par le tranchant lumineux du jour qui vient de la fenêtre et coupe l'ombre qui s'épaissit.

Ajoutez au rendez-vous de chasse de Leleux, artiste consciencieux mais dont la couleur manque d'harmonie et les paysages de perspective, au goûter et à la ronde de Fortin, qui porte à un point si extrême toutes les qualités que nous demandons à M. Leleux; ajoutez, dis-je, les intérieurs de M. Legentile, vous aurez un ensemble aussi complet de la vie bretonne que nos éloges sont incomplets pour ces deux derniers artistes surtout.

Mais nous sommes le juif errant de l'art. Nous voulons tout voir, et il nous est refusé de planter notre tente devant aucun chef-d'œuvre.

Grâce pourtant, cette femme est si belle! ce voile bleu a roulé à ses pieds; un rayon de soleil effleure comme une aile diaphane ses brunes épaules; tout le reste est plongé dans l'ombre tiède et voluptueuse. Cette chair est moite et appelle un baiser. Un amour, un sylphe, que sais-je! voltige au-dessus de sa tête. Elle rêve, cette femme. Ne rêvons-nous pas aussi? mais rassurez-vous, M. Diaz, il nous faut fuir, fuir emporté comme

SALON DE 1841
C. Jacquand

La dépense de Carême pour le beurre et les œufs
(Costume flamand)

vos Arabes dans le désert, cette troupe qui tourbillonne, qui court, qui étincelle sous un ciel pommelé de nuages violets, passementés d'or.

— Nous n'avons pas même le temps d'attendre avec ces enfants charmants et tristes de M. A. Delacroix qui, sur le bord de la mer, regardent, des larmes dans les yeux, si leurs pères ne reviennent pas des pays lointains. Nous n'avons pas le temps de leur demander pourquoi ils sont là tous enfants, — une vingtaine — et que sont devenues leurs mères.

— Nous allons si vite que nous avons pris le *Déluge* de M. Lépaulle, — Un homme et une femme sur une hauteur que l'eau gagne, — pour Jupiter et la Blonde Vénus. C'est peut-être notre faute. M. Lépaulle a fait beaucoup de tableaux, oh! mais beaucoup, si ce n'est pas un éloge, ce n'est pas notre faute.

— Nous qui ne campons pas, nous voudrions camper avec ces soldats de M. Wachsmut et surtout cette *Vivandière* leste et hâlée. M. Wachsmut a le sentiment des têtes populaires, beaucoup de finesse et d'esprit; vous verrez que, comme ces soldats bronzés, il portera loin son drapeau.

— N'avons-nous plus rien à faire de ce côté? Le voyage vaut qu'on y regarde à deux fois. Si fait. Citons ces *Arabes* de M. de Chacaton, et surtout ces chevaux admirables, à la croupe polie, aux naseaux ardents, et ce paysage coloré.

— Vous avez peut-être ouï parler de la fantaisie de ce seigneur ou richard, n'importe, qui fit faire un punch dans un bassin de son parc. Mettez-y le feu et jetez-y une barque, vous aurez une juste idée de la *vue du golfe de Naples*, par E. Lepoittevin.

— Mais prenons le clairon belliqueux. Nous assistons à une bataille. Tout un corps d'armée est en déroute. Une panique a couché dans toute l'ardeur de la fuite les combattants, comme un orage renverse les seigles, et pourtant un seul guerrier a porté le trouble dans les rangs ennemis. Mais ce guerrier est un chat, et les fuyards sont des rats. Il y a un entraînement et une terreur comiques dans le groupe de ces pauvres vaincus. Une ferme et un paysage, chaudement traités, occupent le fond de ce tableau de M. Leroy, qui donne de bien hautes promesses, et ne peut, le travail aidant, tarder à les tenir.

— Il y aura toujours de ces délicatesses divines que les femmes seules pourront comprendre. Sainte Élisabeth, reine de Hongrie, qui fut réduite à

mendier son pain, sème maintenant dans les champs de la charité, ces aumônes qui ne lui produiront que des épis maigres et poudreux. Elle ramène à son palais un petit mendiant, rencontré sur sa route. D'autres rapportent de la promenade un bouquet de fleurs des prés. Elle en rapporte ce bouquet de fleurs célestes, qu'on appelle aumônes, et dont le parfum plaît à Dieu. Cette belle figure qui s'apitoie est d'une finesse et d'une grâce infinies. Il nous semble que c'est une bonne action que de si bien comprendre la charité. Seulement, les jeunes filles qui accompagnent la reine se ressemblent un peu trop. Ce petit tableau, d'une exquise coquetterie de pinceau, et où tant de goût se révèle, est de M^{me} Juillerat, née Clotilde Gérard.

— Un tableau sur le même sujet, peint par M. Detouches (Laurent), est bien agencé : toutefois, l'exécution manque d'adresse. La *Jeanne d'Arc* du même peintre a de belles qualités.

— La *Mort de Bonchamps* par M. de Taverne nous semble habilement composée ; mais elle trahit une exécution encore molle et qui se cherche. Du reste, M. de Taverne fait tous les ans une étude nouvelle ; cela lui portera bonheur.

— M. de Lansac fait admirablement les chevaux, si admirablement qu'il aurait pu se dispenser de mettre sur celui-ci ce Napoléon qui le gâte. Le coursier a plus d'expression que le maître.

— Il y a dans le tableau de M. Barker, d'une part, beaucoup de gibier tué, des faisans, des lièvres, des chevreuils ; de l'autre, une femme éplorée, un garde furieux et un homme étendu à terre. Ah ! les belles natures mortes !

— Une caricature d'un mètre carré est très-exorbitante. Ouvrir de grands yeux et rire, c'est impossible, le rire faisant presque clore les yeux. Les trois commères de M. Gros-Claude, qui prennent leur café en compagnie d'un matou, occupent beaucoup trop de place en dépit de leur allure vraie, et de tous les détails curieux de leur ménage. Cela serait plus spirituel si cela était plus concentré. Il est de ces sujets qui veulent, pour être goûtés, de petits cadres, comme certains vins de petits verres.

ALAUX, M^{me} SOYER, CIBOT, ADRIEN GUIGNET, MARÉCHAL, CORNILLE, LEBOUIS, TH. JUNG.

Comment se fait-il que je ne vous aie pas encore parlé de M. Alaux ? Si je veux être franc avec moi-même, je me l'expliquerai parfaitement. J'étais

SALON DE 1841.
Justin Ouvrié

Place du marché à Nuremberg

embarrassé pour en parler, et j'ai toujours reculé. Oui, c'est que j'en pense beaucoup de bien, et que ce bien, je n'ai que deux ou trois mots, — les mêmes pour les trois tableaux, — qui puissent l'exprimer. Quand je vous aurai dit que dans *les États Généraux sous Philippe de Valois* et *sous Louis XIII*, et dans cette *Assemblée des notables sous Henri IV*, il y a la physionomie historique, l'entente parfaite des masses, une perspective admirable, de la lumière et de l'harmonie, tout cela vous mettra-t-il bien dans l'idée que M. Alaux a fait trois beaux tableaux très-divers, nonobstant la similitude heureuse de leurs qualités.

— Après les tableaux qui vous font des avances, il faut aller chercher ceux qui se tiennent ou plutôt qu'on tient dans une ombre fort modeste sans doute, mais aussi fort défavorable. Après les ramoneurs de Hornung, où l'on peut dire que la peinture se fait saltimbanque et revêt un habit pailleté pour fixer les regards, il faut aller chercher *les Pauvres israélites* de madame Soyer, vêtus également de haillons, assis comme les autres auprès d'une borne, poétiques enfants, qui sourient humblement et qui ont souffert comme nous, parce qu'ils sont de chair et non pas d'ivoire poli et noirci. Madame Soyer a du malheur; le public ne regarde pas au second étage des tableaux.

— M. Cibot a rendu avec talent un sujet que nous ne trouvons pas heureux. *Galilée devinant le pendule* au mouvement réglé imprimé par l'allumeur à une lampe d'église, cela implique assez l'idée de mouvement. Ce tableau ne se comprend donc pas sans la glose. Du reste, facilité et qualités brillantes. L'*Annonciation aux bergers* du même peintre, est composée avec goût et originalité et renferme des beautés remarquables.

— Dans son tableau de *Cambyse et Psamménite*, M. Guignet s'est armé d'une science profonde; il a, par une sorte de seconde vue rétrospective, deviné l'Égypte antique; son tableau est d'une couleur chaude et harmonieuse, l'atmosphère, les costumes, les figures sont vrais. Mais, pour avoir imité les personnages qui se trouvent sur les vases égyptiens, il ne fallait pas en imiter le manque absolu de toute espèce de relief. Ces enfants et ces femmes sont découpés dans du papier couleur de brique et collés sur la toile.

— Comment exprimer tout ce qu'il y a de poésie de sentiment, de tristesse rêveuse, d'adorable langueur de jeunesse, dans le *Petit Gitano* et dans le

Petit Étudiant de M. Maréchal; élégance divine de la ligne, teintes harmonieuses et amoureusement fondues, tout surprend et charme à la fois. Mais surtout cette expression indéfinissable de mélancolie, de hardiesse, de gravité adolescente, jette l'âme dans une foule de pensées charmantes. Ce ne sont pas seulement deux magnifiques études, ce sont deux créations, des sortes de chérubins sauvages et rêveurs. Ces tableaux sont des pastels.

— Les *Moines liqueurs* de Cornille sont une ébauche beaucoup trop lâchée. Il s'y trouve un personnage qui est incrusté dans la muraille. M. Cornille a du talent et ce n'en est que plus désolant.

Comme les cimetières sur lesquels on ne peut bâtir qu'un certain nombre d'années après leur fermeture, il semble qu'on ait respecté jusqu'à ce jour ce grand ossuaire de la révolution. Pas d'époque plus féconde en contrastes; le drame s'élève à tous les carrefours sous forme de lanterne, cependant les poëtes et les artistes ont assez négligé cette mine où il y a de l'or mêlé à beaucoup de fange. Ce n'est qu'en 1841 que, grâce à notre cher et savant ami, Augustin Challamel (Jules Robert), on va posséder une histoire dramatique, et je dirai presque physionomique de la Révolution. Il est à croire que les peintres y puiseront d'heureuses inspirations. Cette année M. Lebouis est le seul qui ait abordé ces terribles sujets. *Marie-Antoinette dans sa prison* est assez bien comprise. Pauvre femme! la plus grande charité qu'on lui ait faite, a été de la guillotiner.

— Nous parlions d'historiens dramatiques; M. Jung doit surtout prendre ce titre. L'histoire de nos campagnes ne peut guère se comprendre sans ces tableaux où le regard suit les savantes évolutions, vaste damier dont les pièces sont des hommes. Les douze aquarelles de M. Jung, car il y en a douze, sont faites avec une habileté, une finesse dont nous devons d'autant plus lui savoir compte, que le public étudie assez peu volontiers ces drames si curieux pour l'intérêt qui s'attache aux entrées et aux sorties des champs de bataille, surtout en 1814, et à la fidélité de la mise en scène.

M. le général Pelet, qui a assisté à toutes ces batailles, les recommence pour le peintre. En vain le pinceau de l'artiste, — toujours horticulteur, — veut placer un arbre où il ferait bon effet; le général porte la hache dans tout ce qui ne se retrouve pas en son souvenir. M. Jung se rattrape sur les fonds qu'il fait avec beaucoup de netteté et de grâce, et quelle fortune quand il a la moindre silhouette de ville!

Vue prise aux environs de Thonon en Chablais (E. de Ginoux)
(Ce tableau appartient à la Société des amis des Arts de Lyon.)

BENOIST, MADEMOISELLE CHOLLET, FLERS, J.-V. PETIT, DE GERNON, DANVIN, NOUSVEAUX, JACQUAND, JUSTIN OUVRIÉ, FONTALLARD.

Le soleil soulève vos rideaux et vous regarde avec ses prunelles fauves. Il fait bien beau, n'est-ce pas? La brise parfumée par les fleurs de l'acacia, n'emplit-elle pas votre poitrine de fougues insensées. Le pavé est brûlant; les toits sont poudreux. Tenez, avouez-le franchement, vous méditez quelque trahison, vous voulez abandonner votre cicérone au beau milieu de sa péroraison. Eh bien! voyageons, que vous en semble?

Nous partons de Paris, et avec M. Benoist, nous jetons un dernier regard à l'*Institut*, au *Pont-Neuf* et à ce *Louvre* que vous êtes si heureux de fuir. Il y a dans cette vue tout ce dont nous sommes si fatigués; du mouvement, du bruit, un ciel terne. Nous voici déjà à *Sèvres*, grâce à mademoiselle Chollet, l'air est plus pur, les arbres sont plus verts; mais le paysage est encore trop porcelaine. Du reste, mademoiselle Chollet nous conduit tout droit à la *Roche Guyon*. Merci à la gracieuse batelière. Voici que nous gagnons la *Normandie*, là nous sommes tout à fait en pays de connaissances. Un des gros propriétaires du pays va nous montrer deux coins de son domaine. Il a nom Flers. Toutes ces prairies épaisses où les chevaux errent en liberté, ces chaumières zébrées et ces arbres verts lui appartiennent. On assure qu'il ne paie aucun impôt pour ces biens territoriaux. Est-il rien de plus animé, de plus normand que ce *marché de Toucques*; rien de plus frais que ce paysage: *Une rivière aux environs de Thibouville*. — Voilà *la mer!* Et pour comble de bonheur, la mer par un gros temps. Elle flagelle avec une rage inouïe ce fort calme et solide au milieu de ces fureurs, comme une idée au milieu des passions. Des pêcheurs attelés à des cordages, s'efforcent de sauver une barque que la vague va briser: M. J.-L. Petit, cette mer est belle et ce nuage vitreux et gros de pluie est vrai. Nous comptons sur vous l'année prochaine, car nous sommes d'humeur voyageuse. — M. de Gernon nous fait entamer la Basse-Bretagne, et ce n'est pas notre chemin, n'importe! cette *vue de Bretagne*, vaut le détour. Du reste, rien qu'une chaumière, des arbres splendides, une voiture de foin et de bœufs. Cela serait parfait si ces terrains étaient plus solides. A propos de terrains qui s'enfoncent, nous voici dans les *marais du château d'Eu*. Jamais voyageurs ne se sont moins inquiétés des moyens de transport. Les nénuphars croissent sous

13

nos pieds. Ce paysage de M. Danvin est joli. M. Nousveaux nous conduit de Normandie en *Belgique*, par un pays assez coloré et assez chaud — Et puisque nous voilà en Flandre, reposons-nous. — J'ai un oubli à réparer. Il s'agit du gracieux tableau *la dispense du Carême pour le beurre et les œufs* (coutume flamande) et du peintre-moine Jacquand. Ce sont de ces artistes qu'on oublie, parce qu'on est très-persuadé qu'on ne peut pas les oublier. Ce petit tableau est composé avec goût et exécuté avec beaucoup de talent, mais d'un ton un peu noir peut-être. Les tons bistrés ne sont pas de la couleur. Nous aimons beaucoup l'*Après-Dînée*. La componction béate de l'abbé absorbé dans le souvenir un peu lourd d'un succulent dîner, est vraiment comique. Les chairs sont fleuries et les yeux demi-clos. Les autres tableaux du même peintre sont signés de son talent habituel.

Mais reprenons notre voyage. Nous sommes en Belgique, et dans *la plaine de Waterloo*. On y fait la moisson. Aujourd'hui ce sont les épis qui tombent sous la gerbe. Il y a une idée poétique dans ce tableau de M. Fontallard qui a le tort de trop empâter ses toiles. Ses nuages sont sculptés et peints après, et il y a dans son tableau des *petits pêcheurs*, des poissons qui ont plus d'épaisseur que les personnages.

Si vous le trouvez bon, nous prendrons par le duché de Bade, ce sera une occasion de voir *le château et la ville d'Heidelberg*, dans leur aspect général comme nous les montre M. Justin Ouvrié, ou bien le château seulement, et plus en détail en prenant pour guide M. Pernot. Un feu de bois, allumé au milieu de la cour, accroche aux mille sculptures du vieux château, ses lambeaux de reflets rouges, tandis que la lune qui monte derrière les ogives d'un corps de bâtiment en ruines, recouvre le tout de son voile blafard. C'est un peu décoration de Robert le Diable. Nous préférons la réalité, poétique aussi, de M. Justin Ouvrié qui a une *vue d'Augsbourg*, charmante pour la précision des détails d'architecture et l'harmonie calme et gracieuse de l'ensemble. Félicitons-le surtout de sa très-remarquable aquarelle : *la place du marché à Nuremberg*.

CHAMPIN, HOSTEIN, WATELET, JOYANT, E. DU SOMMERARD, DAUVERGNE, THUILLIER, BOUQUET, LOTTIER, MARILHAT, ALEX. COLIN, PENGUILLY, BORGET.

Nous entrons en Suisse, pays que nous avons déjà exploré avec MM Diday et Calame ; la Suisse est sur notre route, mais quand il n'en serait pas

ainsi, nous ferions bien un petit détour pour admirer le torrent sauvage que M. Champin a découvert dans le Tessin. Hélas ! par ce temps, où les sociétés en commandite ont planté leurs vilaines roues et leurs prosaïques machines sur les plus indomptables chutes d'eau, c'est une bonne fortune d'en trouver une qui ait encore conservé sa robe virginale de blanche écume. M. Champin, qui est un de nos aquarellistes les plus distingués, a encore donné *le Matin* et *le Soir*, deux petits tableaux pleins de fraîcheur et de poésie, et, pour ne pas séparer ce que Dieu et les jurés du Salon ont réuni, citons tout de suite le tableau de fleurs et de fruits de Mme Champin, qui nous paraît ambitieuse de prétendre bientôt à ce trône de fleurs tressées que Redouté a laissé vacant.

Nous traversons le lac de Genève, et nous voilà dans le Chablais, contrée riante, aux ondulations douces, où de vigoureux châtaigniers entrecoupent des perspectives dont les lignes rappellent Claude Lorrain. C'est M. Hostein qui est devenu notre guide. Dans notre course fort éthérée, les eaux minérales d'Évian ne nous arrêteront pas comme les autres voyageurs, mais nous admirerons cette *Vue prise aux environs de Thonon* et ces *pâturages près d'Armoy*, où M. Hostein a mis de l'air, de la perspective, et je ne sais quelle vérité de végétation qui semble avoir son parfum de feuilles et de prés. M. Hostein est toujours en progrès.

Nous pouvons mettre ici la *Sapinière* de M. Watelet. On a tant reproché à ce peintre de ne faire que des moulins à eau, que cette année il a fait des sapins et un ruisseau où il n'a pas mis de moulin à eau et où précisément il ne manque qu'un moulin à eau. Il y a dans ce petit tableau, cette facilité qu'on connaît à M. Watelet, facilité sans naturel, nature de convention, qu'on peut peindre de souvenir auprès d'un bon feu.

Traversons l'Italie autrichienne, nous sommes sûr de trouver à Venise quelques-uns de nos peintres aimés; c'est Joyant qui nous a donné une vue du *Rialto*, où les détails de l'architecture ont été vus avec une précision admirable et sans sécheresse, grâce à je ne sais quel voile poétique et coloré que l'auteur a jeté sur ce minutieux travail; c'est du Sommerard, le fils du célèbre antiquaire, qui nous promènera par le grand canal de Venise, dans de charmantes gondoles, le long des maisons aux balcons mystérieux, sur une eau qui par malheur ressemble un peu à de la glace ; mais voici le soir : la lune se lève, et de son filet lumineux laisse tomber

dans le flot ses mille poissons d'argent ; nous allons faire un saint pèlerinage. Voyez, nous sommes dans un cimetière. Essayez de lire l'inscription de cette pierre incrustée dans le mur : *A Léopold Robert*. C'est là qu'est venu mourir ce mélancolique et sublime génie, pour qui nos cimetières eussent été trop vulgaires et trop bruyants. M. Dauvergne a reproduit avec poésie, et je dirai presque avec douleur, ce coin du cimetière de San-Cristoforo. On nous assure toutefois que les arbres plantés sur cette tombe sont encore arbustes, et que M. Dauvergne, pensant *que Dieu leur prêterait vie*, les a faits grands et ombreux. C'est un tort. Croîtront-ils? S'ils croissent, sera-ce ainsi? Mieux eût valu un mur et trois ou quatre petits cyprès ou oliviers, quelque chose de récent, comme cette grande porte.

Nous voici, avec M. Thuillier, en belle et bonne Italie : c'est *Vietri, nouvelle route de Salerne à Amalfi*. Un vieux pont à droite ; sur la gauche, cette route qui s'enfuit dans une courbe gracieuse ; puis Naples, au milieu des collines, comme un bouquet de roses blanches dans des grappes de lilas ; puis le golfe Bleu, le golfe Napolitain, qui est un ciel avec ses constellations mobiles de voiles blanches. C'est le *Monte San Liberatore*, toujours avec cet admirable golfe, c'est la *grotte de Bonea*, etc. M. Thuillier s'est mis au plus beau rang de nos paysagistes ; il a compris l'Italie, cette belle reine qui n'a plus sa couronne, mais qui en donne encore à ses amis, à ceux qui la comprennent.

De l'Italie nous allons passer en Sicile avec M. Bouquet ; nous voici près de Palerme, au pied du Montereale. M. Bouquet est aussi de ceux qui mettent sur la toile, de l'air et du soleil, et tout le luxe de natures méridionales. Nous croyons ce jeune peintre appelé à devenir grand paysagiste ; notre prédiction n'a pas grand mérite, puisqu'il possède déjà presque toutes les qualités requises ; oui, mais à l'épi en herbe, et dont on compte déjà les grains, il faut encore beaucoup de soleil ; au talent dont on devine déjà les fruits, il faut encore beaucoup de travail. Cependant M. Bouquet fait preuve d'un talent déjà bien mûr dans son Aqueduc romain aux environs de Smyrne ; ce passage est chaud, coloré, harmonieux, je dirais presque mélodieux, tant il y a de mouvement et d'air dans les feuillages.

M. Bouquet nous a égaré. Nous devions, en partant de Sicile, traverser l'Archipel et nous trouver à l'entrée de la mer Noire, c'est-à-dire à Constantinople. Croyez-moi, nous pouvons, sans avoir à nous en repentir, revenir

SALON DE 1841.
F. Lattier?

Vue de Constantinople.
Prise près la Fontaine du Sérail.

sur nos pas pour M. Lottier. Ce peintre ne dessine pas assez ses paysages, il fait trop vite. Il y a dans ses tableaux une grande inexpérience, mais il est coloriste, il est coloriste au suprême degré. Il voit et il sait rendre les différences de nuances de ce mât qui, dans le bas, est envahi par le reflet fortement azurée et miroitant de l'eau, et dans le haut est éclairé par le reflet plus calme, plus lumineux et plus légèrement azuré du ciel. Il découvre de quelle couleur est l'ombre portée sur le flot par cette rame, ombre combinée des reflets mariés du bois et de l'eau. Enfin, que vous dirai-je, les *deux Vues de Constantinople*, l'une prise dans le jour, l'autre au soleil couchant, sont d'un coloris vraiment admirable, ce sont de magnifiques ébauches.

Dans Marilhat, par exemple,—car nous reprenons le chemin de la Syrie,— comme sous le travail on retrouve bien l'inspiration première, le premier coup d'œil. En cet horizon de collines bleues et rouges, au milieu des gigantesques cactus, sous ces arbres à la cime plane, épaisse et sombre, voyez passer ces hommes sur des chameaux. Certes, la couleur de ce tableau, comme aussi celle des Ruines grecques, est vraie et féconde aussi en dégradations insensibles, en nuances complétement ignorées des yeux vulgaires, ce qui n'entrave en rien l'habileté prodigieuse du pinceau de M. Marilhat. Oh ! point d'empâtements maladroits, rien qui surprenne désagréablement les yeux, et de la contemplation de la nature les ramène malheureusement au procédé du peintre.

M. Alexandre Colin, qui a fait *une Fuite en Égypte* où il y a de la facilité, — ce qui ne suffit pas pour un pareil sujet, — nous mène droit à Calcutta ; la vue qu'il nous donne d'une rue de cette ville est faite avec adresse et ne manque pas d'animation.

De là, pour aller en Chine où nous appelle M. Borget, la route est assez douteuse. C'est le lieu de parler du tableau que M. Penguilly a intitulé *le Chemin perdu*. Rien de plus désolé, de plus sauvage que ce tableau. Une gorge solitaire entourée de rochers et de terrains nus et brûlés. Rien, pas un arbre et pas un oiseau, pas un brin d'herbe et pas un grillon ; rien qu'un homme étendu mort et dévoré par les oiseaux de proie. Les terrains ont de la solidité, le soleil a de la chaleur.

Nous allions donc en Chine. Le plus grand mérite de M. Borget est d'avoir fait ce voyage ; sans doute il est peintre encore inhabile et, pour des sujets comme ceux-ci, il aurait dû s'efforcer autant que possible de fondre

un peu ces tons crus et naïvement heurtés, afin qu'on ne comparât pas ses tableaux à des peintures de paravent pour le fond et pour la forme. Mais il serait injuste de demander du style à un récit de voyage; c'est déjà beaucoup que nous puissions compter sur la véracité de M. Borget, qui du reste a du mouvement et des rudiments de coloris. Vienne l'art, et tous ces effets criards s'adouciront, s'atténueront, et les qualités que possède M. Borget seront dans leur jour. Du reste, ces trois tableaux chinois sont vraiment curieux.

Notre voyage est terminé; j'aime à penser, lecteur, que vous retrouverez votre chemin, embarqué dans ce navire à voiles rapides qu'on nomme imagination.

TROYON, BRUNIER, GOURLIER, DAUPHIN, WICKEMBERG, GRANET, NESTOR D'ANDERT, MENN, AUG. MAYER, LABOUÈRE, DALLEMAGNE, CHANDELIER.

Vous savez que les moissonneurs, après avoir fait leurs gerbes, parcourent de nouveau le champ pour ramasser les épis oubliés dans les sillons. Après avoir noué nos diverses classifications, si cela peut se dire, nous allons revenir sur nos pas pour recueillir les quelques noms qui nous sont échappés, désireux de laisser le moins d'ouvrage possible aux glaneurs malveillants.

Et ces noms, ce ne sont pas les moins beaux! c'est M. Troyon et son paysage historique, *Tobie et l'Ange*. Un ruisseau aux vagues plates et larges comme des écailles jaunâtres, coule entre des rochers d'une aspérité superbe. Je ne pense pas que ce ruisseau soit le Tigre. Un arbre d'une ramure fastueuse s'étale sur la gauche; à droite se groupent des amas de nuages blancs auxquels le soleil couchant a donné les éblouissants reflets du cuivre rougi. Ce ciel est magnifique, d'une transparence et d'une lumière qui portent l'esprit à cent lieues des procédés du peintre pour le faire croire à la réalité.

C'est M. Brunier, dont le paysage *le Christ et la Samaritaine* est d'un beau style et d'une grande harmonie. Les figures sont dignes d'un peintre d'histoire qui ferait bien.

C'est M. Gourlier, dont le paysage a cette beauté calme et sereine de l'Italie, cet éclat de l'atmosphère méridionale, éclat voilé à force d'harmonie, pour imiter cette expression si vraie de Saint-Amant, qui disait que le soleil était sombre à force d'être brillant. Sur un escarpement du second plan le Giotto enfant dessine son troupeau: le chef de cette famille royale des

Paysage – Roche de l'Ange

artistes florentins, Cimabué le regarde dessiner. Ce paysage est d'une grande finesse de lumière et de couleur.

Le *Christ portant sa croix*, par M. Dauphin, s'éloigne des types vulgaires sans s'éloigner de la tradition. M. Dauphin a su conserver quelque chose de divin sous l'abattement terrestre, une étincelle dans le grossier vase d'argile. Le dessin est d'une pureté digne d'être étudiée, la couleur harmonieuse.

M. Wickemberg peint avec tant de vérité la glace et les brumes d'hiver, que, dans un moment d'hallucination, nous nous sommes surpris à penser comment M. Wickemberg peut-il peindre ayant si froid? Qu'y a-t-il dans son effet d'hiver? Des enfants aux visages gercés et pincés par la brise glaciale, un chasseur, des chiens, une cabane, un ciel brumeux, voilà tout. Mais la glace brille, l'atmosphère est parsemée de points scintillants; il fait vraiment froid dans ce tableau. Le second paysage de M. Wickemberg est moins heureux. L'eau est de plomb ou de glace s'die. Ce serait plaisant que M. Wickemberg ne sut pas faire l'eau liquide. Qu'il nous ôte vite ce doute de l'esprit. Ce tableau est peint beaucoup trop vite.

Les actions de grâce que des moines rendent au ciel qui, dans un moment de disette, leur envoie des vivres, voilà un sujet peu digne d'être chanté; mais il a fourni à M. Granet l'occasion de peindre des voûtes claustrales et des figures encapuchonnées, deux choses qu'il fait admirablement, comme vous savez. Seulement les tableaux de M. Granet, cette année, ne lui font point faire un pas en avant.

Que de mystère et d'ineffable volupté sous *les Feuillages* de M. Nestor d'Andert. — Les branches sombres forment une alcôve mystérieuse et frémissante. N'entendez-vous pas ce concert aérien dont les rossignols sont les ténors et que les insectes brodent de leurs trilles continues. Toutes les fleurs sont des cassolettes où Dieu lui-même a déposé le parfum. Une femme est assise au bord de ces eaux claires et lentes. Ce paon qui fait briller dans une échappée de jour ses reflets métalliques, ne semble-t-il pas quelque bijoux précieux incrusté de pierrerie, comme il s'en trouve dans un boudoir de femme? Ce paysage de M. Nestor d'Andert est d'une élégance infinie, d'une couleur riche, et l'artiste s'est montré aussi gracieux poète qu'il est peintre habile.

Un artiste qui s'est montré aussi paysagiste vrai et coloriste profond, c'est M. Menn, que nous ne connaissions que pour ses tableaux historiques.

Sa vue est prise dans les Apennins, sur le versant de la Toscane. Si c'est par plaisanterie qu'on a placé ce charmant paysage de montagnes dans les cimes élevées du salon, la plaisanterie est de bien mauvais goût. C'est au salon surtout qu'il convient de dire : Ceux qui sont abaissés seront élevés; les tableaux du troisième étage, on ne les regarde pas plus que les plafonds.

L'espace nous manque pour parler en conscience des belles batailles navales de M. Aug. Mayer. Les marines de ce peintre sont des meilleures que nous connaissions.

Devant le tableau des *Ruines de Thèbes*, par M. Labouère, on se laisse aller d'abord à la rêverie; car la rêverie est une fée à qui il faut surtout des palais écroulés et de riches dévastations. Ces tronçons de colonnes, ces murs de briques, ces propylées aériens, ces sphinx qui seuls savent le secret de cette civilisation disparue, et qui n'en disent mot, ces hiéroglyphes tracés par des mains inconnues, comme les mots du festin de Balthasar, et dont le sens est aussi une menace de mort et de ruine, tout cela vous jette dans une contemplation oublieuse du peintre, et son plus grand éloge, puisqu'elle est inspirée par la vérité du tableau. J'aime ces bouquets d'arbres jaunes et roux, ces flaques d'eau violette dans les amas de briques, semblables à des veines d'agate. Le paysage a beaucoup de lumière et de repos.

Citons le *repas de la Sainte Famille*, paysage par M. Dallemagne, comme une belle étude de paysage de style.

M. Chandelier a donné, cette année, deux petits paysages d'une exécution facile, — un peu anglaise, — et d'une jolie couleur.

CHASSERIAU, DUBUFFE, H. FLANDRIN, AMAURY DUVAL, M^{ME} JUILLERAT, FALCOZ, BAUDERON, SCHLESINGER, ETEX, J. VARNIER, VERDIER, JULES LAURE, LEFEBVRE, L. BOULANGER, COURT.

Grande serait notre envie de traiter bien sévèrement M. Chasseriau; mais, en dépit de ses défauts, ce jeune peintre a du talent, et il faut peser à deux fois les paroles décourageantes. Donc nous croyons qu'il suffira de faire remarquer sérieusement, et une fois pour toutes, à M. Chasseriau que les personnages qu'il peint, il leur ôte la vie; qu'il les pétrifie, mais dans une pétrification aux lignes correctes et pures, mais avec le sentiment

SALON DE 1841

M. ADELON,
Professeur à la Faculté de Médecine.
Peint par Ch. Lefebvre.

de la forme ; le portrait de Lacordaire surtout est bien dessiné , et il aurait la pensée, si la pensée pouvait être indépendante de la vie.

Non pas qu'il faille sacrifier tout à l'éclat des chairs, à l'étincelle du regard, au luisant des ongles roses et aux reflets glacés des cheveux, comme le fait M. Dubuffe, par exemple ; mais défaut pour défaut,— abstraction faite du dessin, — nous préférerions M. Dubuffe. Ses femmes n'appartiennent point à ce monde sans doute ; mais elles ne sont pas sans vie ; ce sont des sylphides, des fées, des anges transfigurés dans du satin.

En tout, il y a une juste mesure, sorte de ligne équatoriale où le soleil de l'art darde directement ses splendides rayons ; M. Hippolyte Flandrin s'en approche. Le portrait de madame*** est fait dans un sentiment profond de physionomie ; ces joues sont bien de chair et non pas de cette pâte luisante et cassante qui ressemble à de la laque et dont la plupart des peintres ornent leurs personnages. Mais il y a encore quelque peu d'abattement et d'*inanimation* dans cette figure. N'oublions pas cependant que c'est un portrait. L'artiste pourrait nous répondre qu'il a copié.

Il y a dans les arts un certain bien qui conduit tout droit au mauvais, si l'on ne s'arrête en chemin. La *tête d'Ange*, d'Amaury Duval, nous semble être une exagération de qualités qui touche de près le défaut. Robe, chair, cheveux, tout y est de la même étoffe. Mais ce défaut serait peu important si l'ensemble, par suite de cette uniformité de façon, ne se trouvait pas sans relief et sans réalité. C'est encore là de la peinture primitive. Les doigts de cet ange, posés sur sa joue, enfoncent profondément dans la chair ; pourquoi ? parce que la tête ne ressort pas du fond, et que le creux que font ces doigts est plus considérable de tout le relief qui manque à la tête. M. Amaury-Duval conserve mieux ses avantages dans le portrait pur et simple. Témoin le beau portrait de M. Guyet-Desfontaines et ceux de deux dames.

Citons l'élégant portrait de mademoiselle de B.. par madame Juillerat ; —la plus malicieuse personne de France et de Navarre, que M. Falcoz nous représente dans ses moments sérieux, Anaïs Aubert. — Un portrait d'homme de M. Bauderon ; admirons les belles soieries que M. Schlesinger a faites à mademoiselle Heinefetter ; les portraits de M. Étex qui a aussi donné une *Télésilla*, dame d'Argos, d'une couleur un peu terne, mais d'un dessin savant et pur. La tête est bien celle d'une femme poëte, point d'afféterie dans l'expression ; point de clinquant dans la prunelle ; le regard pense bien.

C'est admirablement compris. La draperie est d'un goût exquis.— Les portraits d'Arsène Houssaye et de C. Calemard de Lafayette, deux hommes d'esprit, sont faits par M. Varnier, avec esprit et talent; des éloges au portrait de M. de Labédollierre, par Verdier, portrait élégant d'un élégant écrivain; au portrait de M. Adelon, par M. Ch. Lefebvre, remarquable pour la vérité des chairs et l'intelligence heureuse de la physionomie, et aux portraits de Louis Boulanger et de M. Jules Laure, les uns gracieux, les autres faits sévèrement et avec conscience. Quant aux portraits de M. Court, les nobles personnages qu'il a peints, doivent être très-outrés de se voir reproduits avec cette vulgarité de pinceau et cette trivialité d'aspect.

SCULPTURE.

La sculpture est l'art courageux par excellence, le seul chemin fermé du côté de la richesse. Comme Deucalion, les sculpteurs peuvent jeter une pierre par dessus leur épaule, en disant : Que *cette pierre soit homme*, mais ils ne peuvent pas dire : Que *cette pierre se fasse pain*.

M. Pradier est un des hauts représentants de la statuaire en France; cependant, cette année, il nous semble avoir oublié une des plus nobles qualités de cet art, celle qui le fait encore accepter par ce siècle de robes montantes et d'esprits pudibonds, je veux dire la chasteté. Son *odalisque* est d'une beauté lascive. Ainsi qu'on le raconte de Pygmalion, M. Pradier est devenu amoureux de sa statue; il a voulu lui donner la vie, et il a réussi à moitié. C'est un éloge et c'est un blâme. On peut dire du corps de cette odalisque : que *c'est plus que de la chair*. En effet, cette peau est quelque chose de mince, de mou, de tendu, de satiné. Quant aux formes, elles sont correctes pour le corps : la tête est d'un type vulgaire de femme galante, et trop petite; la pose est hasardée. En statuaire, les femmes qui ne cherchent à rien soustraire au regard, sont les seules qui soient chastes.

Une œuvre belle et noble, c'est le *Tombeau de Géricault*, par Étex. La composition en est pleine de simplicité et de grandeur. Géricault, couché sur un large socle, se soulève à demi; il tient encore sa palette, et son visage est déjà dévasté par le mal; le front est taillé avec une puissance et une largeur surprenantes; dans cette heure de dépérissement, il domine

SALON DE 1841.
à Guillemin

Souvenir de Gloire

fièrement les autres parties du visage, qui s'assombrissent; les draperies ont un naturel parfait : on n'y sent pas l'arrangement ni la prétention des plis à effet. M. Étex a du courage ; il est jeune et il a un grand talent. Il y a pour celui qui travaille, comme dans la Trinité catholique, une divinité dans cette trinité de mots, la divinité de l'art.

L'*Arnina* de Bartolini a toute la pureté de l'école de Canova rendue froidement; elle représenterait l'insignifiance, si pareille divinité se trouvait dans une mythologie quelconque.

Il y a beaucoup de poésie dans la *Désillusion*, de M. Jouffroy. Cette femme est jeune encore, mais ses cheveux sont dénoués ; elle a bu jusqu'à la dernière goutte de la coupe, son bras retombe, et l'amertume est sur ses lèvres. La tête est d'une expression superbe. Les yeux sont hagards, la bouche est déformée par le dégoût. Quant au corps, il est d'une beauté parfaite, et n'a pas été touché par la désillusion; cette désillusion est toute morale.

M. Maggesi a donné un *Giotto*. La pose en est heureuse; mais la figure est fatiguée; c'est la figure d'un élève de l'école du dessin, ce n'est pas celle d'un pâtre. L'épaule est un peu difforme, il nous semble que la pose ne motive pas un déplacement si considérable de l'omoplate.

Sous certains rapports nous aimons mieux le *Giotto* de M. Legendre Héral, et cependant celui-ci est un enfant qui a été trop choyé, trop bien nourri, un amour d'enfant. Le *Prométhée* du même artiste, est un homme enchaîné et qui se tord, ce qui motive une belle étude de bras et de torse ; voilà tout. Quant au vautour, quant à la poitrine déchirée, il n'en est pas question. Enfin, c'est Prométhée, il faut y souscrire ; nous le répétons, les bras et le torse sont très-beaux.

La pose de l'*Icare essayant ses ailes*, par M. Grass, est légère, et, pour ainsi dire déjà soulevée par les ailes. La poitrine est tourmentée. M. Grass a trop été curieux de montrer son talent d'anatomiste. Sans doute la pose tend à faire ressortir les détails osseux de cette poitrine, mais pas à ce point. J'aurais voulu voir dans la tête cette présomption de jeunesse, cette insouciance des conseils paternels qui sont la signification morale du fils d'Icare.

Le *Saint Antoine* de M. Évrard, rappelle trop le modèle; les artistes ne sont pas assez persuadés, que les vices mêlent des rides ignobles à celles que creuse le temps, et que la plupart des gens qui posent dans les ateliers, rebut du cabaret, ne peuvent pas représenter dignement la vieil-

lesse humaine, lors même qu'on leur fait endosser la robe de moine.

Je ne saurais dire ce qu'il y a de tendresse et de beauté miséricordieuse dans la tête du Christ de M. Rochet: *le Christ et les enfants*. L'enfant que la main de Jésus caresse et qui se serre contre lui avec câlinerie est charmant. Celui qui est à genoux est moins heureux; sa figure est molle et déformée. Le groupe de la jeune fille et du tout petit enfant est plein de grâce.

Décidément une redingote en sculpture est aussi horrible qu'en nature. Tout le goût du monde n'y fait rien. Dans un bas-relief pour un tombeau, M. Fromanger a représenté un bourgeois et un ouvrier accoudés l'un près de l'autre. L'ouvrier est bien, quoique son pantalon large dissimule trop les jambes. La chemise, dont les manches sont retroussées, fournit de beaux plis et laisse voir les bras nerveux. Mais l'autre personnage en redingote est bien disgracieux. Est-il, en effet, plus sot vêtement que celui qui n'a ni l'avantage d'être juste ni celui d'être large et qui n'est que grimaçant. Tout ceci n'empêche pas que M. Fromanger n'ait fait preuve de talent.

Nous aurions dû parler plus tôt de *la Nymphe* de M. Chambard. Les lignes doucement arrondies du corps sont d'une souplesse et d'une harmonie parfaites. Les chairs ont une certaine fermeté virginale qui est tout un un voile de pudeur; la tête est jolie. Cette nymphe porte à son oreille un coquillage dont elle écoute le bruissement.

Pour ce *Groupe d'enfants*, M. Feuchères a eu tort de s'inspirer des enfants sculptés sur les plafonds du palais de Versailles ou dans les jardins. Ce sont des enfants à qui il ne manque que la plus belle qualité de leur âge, le *naturel*. Quant à *la Poésie*, autre groupe, c'est encore un type de convention que vous avez vu ici, que moi j'ai vu là, qui se trouve partout.

La croupe du *Lion* de M. Rouillard et les jambes de derrière sont fort belles, nerveuses et prêtes à bondir. Pour n'avoir pas voulu être de ce type vulgaire des chiens de faïence qui tiennent une boule, la tête nous semble peu ressemblante; c'est peut-être un lion, un lion vieux ou doué d'une physionomie particulière, mais ce n'est pas le lion.

Mentionnons les bustes des deux Dantan, le *Groupe de l'enfant, le chien et le serpent*, par M. Gayrard père,—le corps de l'enfant est fait admirablement. — Le buste d'*Anna Thillon*, par M. Gayrard fils, le bas-relief d'*Eudore et Cymodocée*, par M. Tenerani. — Les médailles de M. Farochon, et la *Vierge en prière*, de M. Mercier.

ARCHITECTURE.

Nombre d'architectes ont, cette année, exploré, réédifié des monuments d'art, reproduit ou projeté des réparations de l'antiquité ou du moyen âge, car l'architecture aujourd'hui pourrait se représenter par une momie ayant une tête et des bras vivants; car elle appartient pour deux tiers au passé, à la vie des souvenirs, pour un tiers seulement au présent, à la vie des hommes. L'architecture est représentée par MM. V. Horeau, Travers, R. Roux, A. Lion, E. Lacroix, H. Durand, Desmarets, L. Cerveau, Boeswilwald, Lenormand et Bourguignon. Sachons-leur gré de nous avoir conservé ces monuments de l'histoire de l'art.

M. Hittorf a exposé deux projets de nouvelle application du système de suspension au moyen de câbles en fil de fer. L'un, avant-projet, l'autre projet ayant subi l'épreuve de l'exécution à la rotonde du Panorama, aux Champs-Élysées.

MM. Cannissié et A. Thierry ont exposé des projets de monuments particuliers où il y a du mérite.

GRAVURE.

Cette année, la gravure est dignement représentée au Salon, malgré l'absence d'Henriquel-Dupont; elle est représentée par des noms moins populaires, peut-être, mais par des talents expérimentés, tels que Forster, qui a donné *Sainte Cécile*, d'après Paul Delaroche, gravure d'une pureté extraordinaire de burin et d'un agencement adroit de tailles; le baron Desnoyers, à qui nous devons *la Jardinière de Raphael;* Leroux et Richomme, qui ont gravé, l'un, *la Vierge à l'Étoile*, d'après Pinturicchio; l'autre, *la Vierge au Silence*, d'après Annibal Carrache; Bridoux, dont la reproduction de la *Vierge aux candélabres*, d'après Raphaël, est fort belle, toutes gravures où les artistes ont fait preuve d'une grande habileté d'exécution.

La gravure à l'aquatinta et à la manière noire, manque souvent de la

science du dessin et du faire, mais elle a plus le secret du goût public. Dans ce genre citons : *les Pêcheurs de Léopold Robert*, par Prévost, gravure réussie autant que le procédé le permet; le *Portrait de Rachel*, d'après A. Charpentier, par M. Sixdeniers; le portrait de la marquise de Montaigu, par M. Alexandre Manceau et l'exposition annuelle et toujours la même de MM. Rollet, Jazet, Allais et Chollet.

LITHOGRAPHIE.

La lithographie est représentée par MM. Bayot, Champin, Desmaisons, S. Tessier, P. Saint-Germain, Prat, Victor-Petit, Marin-Lavigne, H. Masson, Emile Lassalle, J. Llanta, H. Eichens et mademoiselle Feillet, par Léon Noël, qui a reproduit avec une inimitable fraîcheur de crayon le portrait de S. M. la reine, d'après M. Hersent. Disons ici que M. Léon Noël a exposé deux tableaux qui nous ont fait connaître cet artiste sous un nouveau côté où il pourrait réussir s'il persistait.

M. André Durand ne nous fait pas défaut, il a exposé de magnifiques dessins et de belles lithographies, dont plusieurs font partie de *l'excursion pittoresque et archéologique en Russie*, sous la direction de M. le prince Anatole de Demidoff. M. André Durand est toujours en progrès.

La conscience est dans l'intention; la justice est dans le résultat.
Nous avons été consciencieux; nous espérons avoir été juste.
Mais après avoir passé tant et de si longues journées, en travers du flot de la foule, à explorer ces deux rives de cadres dorés et de couleurs qui se chamaillent, après avoir apprécié tant d'œuvres diverses et cité tant de noms, nous ne dirons point :

Le reste ne vaut pas l'honneur d'être nommé.

Non, cette nuit dans nos rêves passeront comme un remords des noms flamboyants qui auraient pu trouver place aussi dans ces pages; car nous

SALON DE 1841
Etex.

GÉRICAULT

Tombeau de Géricault
(Statue en marbre, par Etex.)

eussions dû donner des pages à l'*Homère* de M. Leloir, au *Combat du sig* de M. Beaume, à l'*Enfant prodigue* de M. Couture, à la *Sainte Famille* de M. Mottez, au *Saint Sébastien* de M. Carbillet, aux *dessins* de M. Sudre, d'après M. Ingres.

Certes nous eussions dû parler de MM. Verboeckoven, Jouy, Lauvergne, Sebron, Devéria, R. Cazes, J. et W. Callow, Guiaud, Serrur, Giraud, Loubon, Mercey, A. Moynier, Misbach, Goyet, Couveley, Géniole, Lunteschutz qui a fait un excellent portrait du baron Taylor, J. V. Bertin, Brémont, Galimard, Jollivet, Riss, etc. Mais il est un oubli qui veut être réparé, pour lequel nous aurions volontiers fait un *erratum*. Nous voulons parler de M. Guillemin. Ses six petits tableaux sont charmants de finesse et de gaieté de bon goût. Beaucoup d'esprit dans les détails, d'expression dans les physionomies, l'intelligence comique et quelquefois profonde du sujet, un bon sentiment de la couleur placent M. Guillemin à un beau rang, son *souvenir de gloire*, est une composition touchante et d'un ordre élevé. Enfin, il eût été bien de vous dire aussi un mot agréable des belles natures mortes de M. Balan et de mademoiselle Élise Journet. Tant de gens font bien aujourd'hui! Si cette progression continue, savez-vous comment on fera un salon dans dix ans? on ne rendra compte que de ceux qui feront sublime, et de ceux qui feront mauvais, il n'y aura rien à dire.

FIN.

CLASSIFICATION
DES
DESSINS DE L'ALBUM DU SALON DE 1841.

	Peints par MM.	Reproduits par MM.	
Scène d'inquisition	Robert-Fleury	Mouilleron	Pag. 1
Michel-Ange gardant son serviteur malade	Robert-Fleury	Henriquel-Dupont	3
Benvenuto Cellini dans son atelier	Robert-Fleury	Mouilleron	5
Un naufrage	Eug. Delacroix	Français	7
Portrait de M. C. Delavigne	H. Scheffer	Alophe	9
Hallali sur pieds	G. Jadin	Eug. Cicéri	11
Un torrent d'Italie	Paul Huet	H. Baron	13
Abdication de Charles-Quint	Gallait	Bayot	15
Une halte	Tony Johannot	Tony Johannot	17
Héroïsme de l'équipage du vaisseau le *Vengeur*	L. F. Leullier	Mouilleron	19
Le pasteur Laestadius instruisant des Lapons	Biard	Chazerain	21
Combat d'un vaisseau français contre vingt-cinq galères espagnoles. (1644.)	Th. Gudin	Eug. Cicéri	23
Départ des Israélites pour la Terre-Sainte	W. Wyld	W. Wyld	25
L'eau bénite	Gué	Léon Noel	27
Les portes de fer	Dauzats	Dauzats	29
Françoise de Rimini	Decaisne	Alophe	31
L'enfance de Ribéra	H. Baron	Célestin Nanteuil	33
Paysage (Normandie)	Cabat	Français	35
Une villa italienne	Th. Aligny	Français	37
Le goûter	Ch. Fortin	Challamel	39
Sainte Élisabeth	M^{me} Juillerat (Clot. Gérard)	H. Baron	41
États-Gén. de Paris sous Philippe de Valois. (1328.)	J. Alaux	Louis Lassalle	43
La dispense du carême pour le beurre et les œufs	C. Jacquand	H. Baron	45
Place du marché, à Nuremberg	Justin-Ouvrié	Victor Petit	47
Vue prise aux environs de Thonon, en Chablais	Ed. Hostein	Ed. Hostein	49
Tombeau de Léopold Robert	A. Dauvergne	Marvy	51
Vue de Constantinople, prise de la fontaine du Sérail	L. Lottier	Mouilleron	53
Paysage. (Tobie et l'ange.)	C. Troyon	Eug. Cicéri	55
Portrait de M. Adelon, prof. à la Faculté de méd.	Ch. Lefebvre	Alophe	57
Souvenir de gloire	Guillemin	Mouilleron	59
Portrait de M. le baron Taylor	Lunteschutz	Lunteschutz	61
Tombeau de Géricault	Etex	Émile Lassalle	63

Nota. Chez le même éditeur se trouvent beaucoup d'autres dessins d'après des tableaux exposés au Salon de 1841, prix : 1 fr., papier blanc; 1 fr. 50 c., papier de Chine. Prix pour les souscripteurs à l'Album du Salon de 1841, papier blanc, 50 c., papier de Chine, 75 c.

www.ingramcontent.com/pod-product-compliance
Lightning Source LLC
Chambersburg PA
CBHW071651240526
45469CB00020B/882